和小朋友 曼慢煮

目錄

曼‧話 ── 和媽媽說……

選擇成為媽媽的人，不至於偉大，卻也是一種勇敢。
她們孕育了新生命，然後一齊在未知中摸索成長。

你
好
，
我
是
三
個
B
的
媽

你好，感謝你打開這本書，大概你還未認識我，必須先鄭重地介紹一下自己，例如我的「成媽之路」。

你如果認識我，或許是「跳出香港」的天氣小姐，曾做過新聞部專題記者，也有在電視台主持過一些節目；後來滿約，結了婚；卻又心思思想圓一個到外國學習的夢，便真的跳出香港到東京藍帶學整麵包；之後那三年，便經歷了陀住大囡開麵包學校，再陀住細囡開麵包咖啡店的創業旅程。

五年前，在大囡出世的頭一個月，我覺得自己簡直是一條喪屍墮入了地獄，毫無誇張。那時極懷疑為何身邊生過的媽媽，竟然能生得那麼輕描淡寫？作為新手媽媽的我，每日都會浮現不同迷思，希望有人來幫我解答。那時便暗下決心，有一天要把自己的心路歷程寫出來，以便讓那些同樣沒有經驗的媽媽可以互相借鑒。

一個女人，被人談論身材的時候，難免尷尬難為情；但成為媽媽，尤其是親餵人奶之後，關於乳房這件事，你便會變得毫無畏懼地暢所欲言。

懷第一胎的時候，我天真地以為生完BB，人奶就是會自動源源不絕地供應，也聽聞人奶營養價值高，可以讓BB有更強抵抗力，便覺得全人奶是天經地義的事。孰不知，這個想法後來卻令我受了不少挫折。

真相是，不是每個媽媽都會有足夠奶水，胸部size和奶水容量也沒有直接關係，再遇上一個根本不願埋身、不願自食其力勤力吮奶的BB，多奶便要靠點運氣了。

可怕是剛把BB生下來的第一日，我便自信地對醫生說：「我要全人奶！」於是，護士小姐便乖乖聽話地只為阿囡補充葡萄糖水。然後，我便同阿囡處於「我無上奶，她也不願埋身飲奶」的膠著狀態。

結果，阿囡在出世後兩三天都沒有便便，在新生兒特別護理部留醫了十幾日。雖然後來醫生都找不到真正原因，但我總覺得會不會是因為無飲奶而無營養無水份而導致無便便；又或者會不會是因為我懷孕的時候掛住工作，過分勞累，而令她身體天生虛弱，這份內疚在五年後的今天，偶然還會折磨著我。

如今說來雲淡風輕，但當日單拖出院的落寞，更發現幸福不是必然。每天拖住開完刀仍未恢復的身體跑醫院，看那嬌小的身軀睡在保溫箱內，插著不同的喉管，甚至醫生說過那麼一句會有爆腸的可能，我的眼淚鼻水總是不受控地湧出來。長輩在旁說坐月的時候哭，視力會很差。我心想，就算我哭瞎了，換來阿囡安然無恙，也是值得的。

多奶奮鬥史

我坐在醫院的泵奶室，把自己當成一座出奶的機器，沒有感覺地使勁泵奶。旁邊坐下一個媽媽，十分鐘，滿了一個奶樽，目測150ml，向護士多拿了一個奶樽，然後聽到她在唉聲嘆氣：「唉，阿B一餐淨係飲到70ml，咁多奶，點算好？！」我望望手中的奶樽，半小時，成績是10ml。

10ml，是什麼概念？一個初生嬰兒出世五日後，每餐已經可以飲60ml，每三小時一餐，一日八餐，即是大概每日需求量至少480ml。以我半小時10ml的能力，即是我要泵足24小時的每一分每一秒，才有可能足夠阿B全人奶。

為了向著全人奶這個目標瘋狂奔跑，我通過朋友找到城中知名通奶師，半夜三更來替我急救按摩，嘗試打通乳腺。要產量多，媽媽吃多些也是必然：多吃飯，不能凌晨五點起身吃五更飯，也要七點起身吃兩碗雞飯，再加蛋白質豐富的食物：豬腳豬手、黑豆黃豆；然後輪住煲魚湯、章魚湯、青木瓜湯，一日飲六餐湯；加入通草或王不留行就更佳。

越是無奶，越是要勤力泵，才能刺激乳腺，讓身體知道你的需求。想像一下，用一小時泵奶，再用一小時餵奶掃風，然後利用一小時小休時間補充下營養或小睡一會，之後又到泵奶時間，再餵奶掃風……周而復始，循環再循環，那段時間，我感覺自己是一條沮喪的喪屍。

努力可以令人進步，但不一定會成功，我餵了半年人奶，最後都是一半要靠奶粉。看過一個研究，雖然有說法認為飲人奶的BB智商會高點，但其實基因和後天成長環境也同樣重要。不確定我的努力，是不是真的提高了阿囡的抵抗力或智商，但絕對可以肯定的是：我放棄了自己的身材。

所以，我衷心地羨慕可以儲了一雪櫃奶，甚至可以用來造番梘的媽媽；更佩服那些返工帶著個奶泵的職場媽媽，還能三更半夜起身餵足一年半載的堅持。大概大家都不一定百分百確定人奶的超功能，但只要是有半點對BB好的可能性，作為媽媽都願意無限付出。

有經驗人士都會笑說，「到了第二胎第三胎，你便不會那麼緊張了」。確實，事過境遷，妳便會很懷疑地問自己：「有必要那麼執著嗎？在天生奶水不足的情況下，有必要那麼無限度地摧殘自己的身體嗎？」至少，在第二胎的時候，我吸取了教訓，剛剛生完的第一晚，既然未上奶，就不如讓自己好好睡到自然醒，交給護士餵奶粉，之後也只餵了一個月人奶。而其實坊間的奶粉也能令我的BB健康成長，妹妹感覺體格比起姐姐更加健壯，唯一缺點是要花多少少奶粉錢罷了。

愛惜自己的BB，也記得不要勉強自己，當妳執著於有無人奶的同時，要小心，那是一個骨牌式效應，妳不但耗盡身體的精力，也疏於照顧自己的感受，然後再面對一系列接踵而來的一百個坐月為什麼，那時候，抑鬱就更容易找上妳。

坐月究竟有什麼禁忌？在第一胎的時候，因為知識貧乏，令我受了不少挫折。大概沒有哪一個媽媽是天生就懂坐月的智慧吧，所以當時我就暗下決心，要寫一本指引出來。但後來才發現，即使我坐了第二次月，有很多問題都未必有一個絕對答案。不過回想起作為一個初哥媽媽，確實有不少可笑事。

肚臍凸，用硬幣？

作為一個歡迎BB降臨的隆重儀式，很多爸爸都會入產房幫手剪臍帶，聽老公的形容，最大感覺就是「好爽」，指的是條臍帶的質感。剩餘的小小一段，醫生打了個結，必須每天用酒精消毒清潔，而後抹乾。快則一個星期，慢則二十日，便會自然萎縮脫落。

露出來的肚臍，因為太凸。老人家竟說要綁一個硬幣在肚子上面，這樣能把凸出來的部分壓下去。聽到這個提議的時候，我猶如聽到一個邪教儀式。不過又難免驚慌，擔心囡囡的肚子裡真是有什麼問題。

上網一查，是因為BB的進食量逐漸增加，腹部入面容積增加，BB哭或打噴嚏時令腹內壓增加，而且肚臍洞正慢慢密合，腹部旁有兩條腹直肌，亦慢慢向中間靠攏，BB用力的時候，中間較無力的腹直肌便會凸出，稱為「疝氣」。

正常的臍疝氣，就像未充飽氣的氣球，有彈性，可以按下去。除非按不下去，又或者周邊的皮膚越來越黑，BB持續大哭，才需要加倍留意，否則是能自然消失的。用硬幣壓住這種古方，反而會影響到皮膚不透氣。

掃風大力，會傷身？

生下大囡時，醫院姑娘第一次示範將阿B放在大腿上，用手承托著她的下巴，再彷彿很大力地拍打背部，直至她嗝出一啖氣的時候，我家長輩大為驚嚇。可憐那孫女細細粒，恐怕是經受不起如斯「虐待」。她們說過往的年代，只要輕輕掃背便可以，怎忍心這樣對待一個細BB？還說BB那麼小就要坐著，會傷害到腰椎發育。

為了求證，我上網搜文睇片，專家的確是說掃風有助BB嗝出喝奶時吸進肚裡面的空氣，減少嘔奶的機會。不是用死力拍打，其實是不會傷害到BB的。而且BB並不是靠自己坐立，而是有少少前傾，全身力度卸在大人手上，並不會傷腰。不過即使我接受了，老一輩人仍是不肯下此「狠手」。

吹風濕水，皆不宜？

中醫角度，產婦處於瘀血積聚、氣血虛弱的狀態，如果吹風或濕水，除了怕「攝親」感冒，日後也容易出現四肢酸軟，風濕疼痛等問題。在這方面，我絕對聽話。

兩次坐月都是暑假最大熱天時，第一次連冷氣都不敢開，24小時戴住頂帽或者用眼罩，遮住太陽穴，以防入風頭疼。長衫長褲也著襪，確保滴風不漏。和水喉水絕對保持距離，用薑水和艾葉等煲水，用來洗臉沖涼，驅風去濕，至少堅持60日。

第一胎的時候，我是長頭髮，長期紮住，眼不見為淨，加上我本身頭油分泌不多，真的忍到滿月那日才用薑水洗頭，毅力可嘉，但足足洗了四五次才算乾淨，頭髮也變得毛燥。到了第二胎，剪短頭髮之餘，婦科醫生也鼓勵我早些洗頭，畢竟日日和BB近距離接觸，衛生問題更為重要。只要確保洗手間開足暖氣，及時吹乾頭髮，還是沒有大礙的。

我有一位朋友,坐月的時候,有一日望著眼前碗白飯,然後眼淚忍不住地不斷往下流:「點解我要不斷食飯啊?」疑思那時候她已接近是抑鬱。幸好她老公義無反顧地陪她吃了一個雪糕,甜蜜蜜的身心得到滿足,充分舒緩壓力。當然,坐月的時候,其實不宜吃生冷。雖然,我又有一位不聽話的朋友,生完五日後出院,便大搖大擺去吃了日本壽司大餐,如今生了兩件,一樣青春活力、秀色可餐。

不過,我家長輩總是神色凝重地警誡我:「後生時唔覺,老咗妳就知味道。」我是怕事的人,所以決定乖乖聽話,但卻又因此壓力爆煲。因為究竟坐月可以吃什麼,坊間竟有不同解讀。我家長輩和陪月達不到共識,我便成為磨心,吃不吃都好,總是左右做人難。

例子一:魚類,順產的話,七日後便可以吃;剖腹產則要十日。陪月說除了無鱗的魚,其他魚都可以食;但我家長輩卻認為只可以吃黃花魚,偏偏陪月又話開刀不應該吃黃花魚。

例子二:瓜類,陪月說節瓜、翠玉瓜、茄子、南瓜都可以吃,但我家長輩認為瓜類是一種都不能吃,因為吃瓜會有「風」,媽媽肚內生風,BB飲了人奶之後,也會容易有風,容易肚子疼。

例子三:蔬菜,如此健康的代名詞,我本以為什麼都食得。我家長輩就話只能吃菜心和春菜,相信很多人連什麼是春菜都未聽過,而陪月也把春菜列入「寒涼」之系列,還有芥蘭、芥菜、生菜、白菜都屬寒涼。

例子四:補品,不僅陪月,連醫生都提醒剖腹產的媽媽,應該在一個月後才吃補品。因為花膠會刺激骨膠原,令傷口增生肉芽;而當歸會行血,以防媽

媽會血崩。但對於長輩來講,生完的媽媽身子弱得很,如果不在一個月內盡快補充營養,過了黃金時間便於事無補了。

綜上所述,妳認為,我有什麼是食得?再加上我戒了牛肉,已經十年。所以我一日三餐的穩陣之選,只有白飯、菜心、蒸雞和炒豬肉,完。對了,連調味的蔥蒜也不能用,因為我家長輩又認為這是辛燥之物,坐月不宜食用。

究竟誰對誰錯,科學可信抑或傳統智慧更可貴,對於一個新手媽媽,是不會知道答案的。只有信與不信,博或唔博。第一胎坐月,我選擇了兩邊都信,使用剔除法,只食雙方都同意的食物,極為簡單。

第二胎,當我見到長輩們如何全力以赴,每日煲四種補湯,興致勃勃端到我面前的時候,又實在是不忍心拒絕。有時候像做錯事的小朋友,靜雞雞趁陪月走開的時候,一大口地把補湯灌下去;但陪月畢竟也有她的專業吧,一年起碼陪過五個媽媽坐月,請得人也要信得過人,所以當她煮了什麼長輩禁忌的食物,而我又口饞,很想吃的時候便吃了,最多瞞著不說。

補品是吃了,不覺得有何不適;試過吃番薯吃薑汁撞奶,也驗證不了有沒有令BB肚子多了「風」。而其實人人體質各有不同,也沒有一套必然的公式。如今想來,無論是邊一個角色,過度的緊張和關注,只會為新手媽媽帶來無所適從的壓力,而因為是好意,便更加難以啟齒地拒絕。谷住谷住,其實就很容易情緒低落了。所以,不是媽媽的錯,反而很想對媽媽身邊的所有人說一句:「陪坐月,放鬆些吧。」

社交平台，有位唔認識的朋友，留了一句言：「在街上見到妳，肥到隻豬咁。」那是我剛生完一個多月的時候，那天其實是剛紮完肚，上半身還纏住一圈圈厚厚的布，臃腫得像機器人。雖然，內心因為這樣的留言，有一絲沮喪，不過，我還是回答了一句：「我會繼續努力！」

畢竟，我距離生兩胎之前的重量，尚有十磅。不過，作為阿媽，你會知道，為了小朋友，付出自己的身材是必然的。先不要計陀B的時候，為了她們在肚中健康成長，要吃多幾多營養食物。更嚴重是坐月的時候，我敢說，那一個月，吃了我幾年的飯量。每天早上兩三碗雞飯，還有一大煲菜；中午、晚上也是例牌：一至兩大碗白飯，一條蒸魚，豬肉炒菜，再加一碗湯。為了補身之餘，更重要是確保BB飲的人奶有足夠營養。這時候，妳不會介意自己將會變成多麼肥胖，妳只希望自己的子女能夠肥肥白白，擁有強勁的抵抗力。

雖然情有可原，但我從來無打算過放棄自己。有了第二胎的經驗，便知道肥都可以肥得精明，到產後修身的時候可以更得心應手。首先，懷胎十月的時候，雖然要供應營養給胎兒，但不代表需要大吃大喝。陀大囡的時候，胃口大增，尤其每天早上都吃一大碗粥，結果患上妊娠糖尿。到了二囡，經常胃痛，也就食得清淡，自身體重增加不多，但囡囡出世的時候反而磅數更重，也頗強壯。所謂肥胎不肥人：就是營養足夠就好，不必過多。

和大家分享一下懷孕期間，除了葉酸、DHA和鈣片這些必要補充品之外，中醫的角度，每個月份要多吃的東西各有不同喔：

一個月：養肝，多吃麵食和綠色蔬菜。

兩個月：開始生成五官，多吃應季的蔬菜和水果，素淡一些，可能BB也能眉清目秀一些。

三個月：多吃紅色食物補鐵補血，例如紅棗、紅豆、枸杞和番茄。

四個月：多吃根莖類的蔬菜，例如南瓜、番薯、薯仔和紅蘿蔔，可以清腸胃、通經絡；還要吃一些深海魚。

五個月：多吃黃色食物，例如南瓜、粟米、黃豆和橙，幫助補脾；也要開始吃肉，增加氣力。

六個月：胎兒正在長筋骨，要多吃肉；還有牛奶、豆漿、豆腐、深海魚這些鈣質豐富的食物。

七個月：補肺要吃白色食物，例如百合、白蘿蔔、白菜、豆腐等；吃一些堅果，例如核桃、花生和芝麻，增加不飽和脂肪酸。

八個月：多吃五穀雜糧；還有多吃蔬菜，避免因為逐漸變大的子宮壓迫腸道而造成的便秘。

九個月：補腎，需要吃黑色的芝麻、黑豆、烏雞、木耳和藍莓；這時候胎兒的頭髮開始快速成長，很多媽媽話多吃芝麻，可以令BB出世後頭髮又多又黑。

無論吃什麼，都不需要吃太多。一時的過份放縱，在產後可是需要很大的氣力去修身減肥喔。

生B，不是一件手到拿來的事。有朋友日日測體溫、驗排卵，為了提高一擊即中的成功率，誇張到要叫公幹的老公提前飛回來造人；也有朋友分享清宮生育圖，抱著寧可信其有的心態，按著指示邊一個月份生仔、邊一個月份生囡而努力。我是那種不強求、順其自然的人，誰知上天太眷顧，每每在我準備創業開店，以為事業要大展拳腳的時候，讓我雙喜臨門。

第一次是建立樓上麵包廚房的時候，企高痀低執拾，奮力抹緊台的時候，同事一句「你條腰好似圓潤了好多」，就開始了每日邊嘔邊返工的日子；第二次是在四處奔走搵地舖的時候，朋友像看破世事，露出神秘的笑容，對著我說：「恭喜晒喔」，我便又開始了大住個肚去地盤看裝修的日子。

聽說大肚不能入廚房舞刀，也不宜走近地盤，搬搬抬抬不宜，心情煩憂也不能，而偏偏我都沒有避忌。不要覺得我是有多麼工作狂，只是選中了廚房這一行，又是自己的第一次創業，稍有責任心，都不可能臨陣退縮。有時看著其他同事埋頭苦幹，我帶著內疚也不敢輕易言累；別人也未陀過B，我也不可能要人體諒我。試過和法國廚師們試產品、拍攝、同事們開會開到半夜三點甚至天光，我都硬著頭皮堅持到最後。

不少媽媽也是這樣邊工作邊陀B，或許這是母性中的一種韌力。很多時候，我甚至懷疑，是肚中BB給我智慧和力量，我才有那樣堅持下去的動力。人總能選擇一條更容易走的路，也不是非要達到什麼成就。只是既然妳開始了自己的追求，就應該負責任地走下去，即使不成功，也要給自己一個滿意的答案。

創業四年來，我看到太多人就是在幾乎只差一步就能得到自己想要的東西的時候，就放棄了。或許是升職，或許是加薪。我也有想放棄的一刻，也會因為懷孕的辛勞疲憊而嘗試說服自己放棄。很偶然地，在不同途徑看到這句話：「我們不是因為明知到會成功，才堅持下去；而是因為不斷堅持，才有成功的可能。」

作為媽媽，我不希望自己的下一代是輕言放棄、怠懶的人，也不希望她們帶著悲觀憂鬱的情緒。我很相信媽媽和胎兒有著奇妙的連接，下意識提醒自己盡量不讓負面的想法纏繞著自己，也希望腦袋裡那一點點堅強的意志能順著血液傳輸給我的女兒們。

這種媽媽和胎兒的關係，是互相的。所以，懷孕確實讓我的身體、生理上更容易疲累，但同時卻讓我的心理上變得強韌。女兒出世後，我越來越感覺到她的自主性很強，也便更相信當初是因為她的支撐，才讓我這個孕媽媽在創業的路途上，變得更加自信。

雖然這幾年來的疫情，令我的飲食事業受創不少，禁堂食、面臨加租，最後只能無疾而終。不過我相信人生總有不同階段，之後我便能花更多時間陪伴女兒，去彌補之前陀住她們的不夠專心。

我一直最害怕人生會有遺憾，所以盡量活在當下，珍惜每一個時刻，盡力做能夠做的事。不過對於湊小朋友這回事，作為零經驗的新手媽媽，在一片迷茫和慌亂之後，往往是要回過頭來，才發現可以做得更好。我好慶幸自己生了兩個女兒，才能有再來一次，做得更好的機會。

由懷孕開始，便要陀得有智慧。BB的生長發育所需營養完全依賴媽媽，有時候錯過了適當的時機，要再給予補充就來不及了。陀大囡的時候，沒有補鈣的意識，牙齒也誇張地蛀了六七隻。因此，在陀妹妹的時候，除了均衡飲食之外，我由第一個月開始就乖乖補充鈣片，妹妹出世後短時間內已經可以自己抬頭，感覺骨骼比姐姐強壯很多。之後餵人奶期間，我都繼續補充鈣質及維他命D，有助減少日後骨質疏鬆的風險。

還有心情上的調節，第一胎永遠都比較緊張，我在之前的文章也有分享過一些迷思。第二胎學習睇開啲，其實圍繞在身邊的人，無論是媽媽或奶奶，陪月或工人，都要相信他們是真心為BB好。方法或手勢各有不同，但若然自己真的無辦法一手一腳親自照顧，就最好全心相信對方，減少增加自己的精神壓力。或許每個人都可能會有一點小疏忽，但小朋友只要食得飽睏得好，基本上都是能健康成長的。

解決了基本照顧的問題，接下來當然就是要為小朋友的成長花些心思。坐月在家，畢竟不用工作，遇上有空間的時間，我就會為兩個小朋友製作相簿。第一胎的時候靠自己粘粘貼貼，寫下一些心情。第二胎在坊間買到一本成長相冊，會提醒你記下些什麼特別事情，每個月有幾版，一路儲到一歲大。大家都話小朋友對一兩歲的時候沒有什麼記憶，以後

等他們長大，這本相簿就會是我們母女之間的珍貴回憶。

影初生BB相最好在出世十零日影，大囡出世的時候因為來不及安排，錯過了最好時機。所以細囡未出世之前，我就一早約定了攝影師。有些朋友對自己產後的狀態比較有信心，還可以約定攝影師直接到醫院影初生短片。這些都是可一不可再的畫面，當BB不斷快高長大，你就越是懷念她們出世時像細細粒的小貓一般的可愛。

沉迷在產後和坐月的狀態不能太久，第一胎的時候為了人奶更加有營養，不斷食食食，也擔心自己的身體未可以進行運動，一拖再拖，結果生完一年後先叫做基本修身。第二胎在懷孕的時候已經要食得精明，然後生完後每日要戴腰封；一個半月後，開刀傷口復原，就開始勤力地連續了15日的紮身。

坊間有好多紮身公司，但記得正宗的紮身方法是根據每個人身型的不同，紮出一件超緊身的束身衣：從盆骨到胸骨位，整整超過30個結，才能精準地在不同的穴位和骨位著力收緊。同時還要配合淋巴按摩，臍燭排毒，還有儀器幫助去水腫、刺激新陳代謝。而其實也不要妄想紮身可以幫你減走脂肪，它的效果是收細因為生B而變寬了的骨位。所以，視覺上，整個人會變得更有線條感。

真正減肥，還是要靠運動，而懶人的方法是做冷凍溶脂，利用真空吸吮技術，凝結療程部位的脂肪細胞，令脂肪凋亡，再經新陳代謝排除體內，只要乖乖躺著35分鐘，就可以定位消除脂肪細胞數量達22%，這是我做過最簡單又有效的減肥技術。不過剖腹產，最快也要四個月至半年才可以做。不過這個方法的確昂貴，長遠還是訂下定期運動的時間表吧。

雖說是新時代了，但總有重男輕女的部份人。我有一個朋友生了三個囡，婆婆在產房外黯然落淚；我生了兩個囡，也總不斷有人問我會否追仔。老實講，在我單身的時候，時常認為自己鍾意仔，可以擔擔抬抬，大了也會保護阿媽我，彷彿多了個小男友；但事實上，生過小朋友的父母，就會知道懷胎十月，你最緊張那次，不是驗血知道性別的一刻，而是有沒有唐氏綜合症或照結構的時候，是否器官齊全、五肢健全。

像我這種新手媽媽，生囡的好處是減少體力上的消耗，仔一定比囡更好動更活潑，每當去會所玩，看著那些四處串跑的男孩，絕對會神經緊繃，生怕他們會有任何磕碰。女仔人家多多少少斯文一些，總是乖乖依偎在媽媽身邊，甜得很。

有一個小朋友，可以把媽媽小時候不能實現的心願都一一兌現，例如把房間油成粉色，在牆上畫上繽紛的圖畫。不要以為這是強加喜好，其實現在只有兩歲的小朋友已經非常有主見，她告訴我房間不要粉紅，要粉藍；還能幫媽媽選鞋子，搭配耳環、皮帶，眼光絕對不比我差。想像長大後一起手挽手去逛街扮靚，就如同多了個好朋友。

女孩子會撒嬌，前世情人的爸爸固然自動融化，作為「情敵」的媽媽也難以抵擋。而只要妳多花時間陪伴小朋友，自然能建立起親密的關係。每天返工前，我會先陪伴女兒到幼稚園上親子班；在早收工的日子，就帶她到公園散步或去超市買菜準備晚餐；即使很忙的時候，也盡量趕在她睡覺之前回到家，為她講故事，講聲晚安，也是一日美好的結束。

我和囡囡的關係，更多像夥伴。陪著她做任何事情的時候，我都盡量尊重她的意見。她是內向的小朋友，剛到幼稚園參加playgroup的時候很怕醜，起碼需要半小時熱身。老師問問題或有任何表演，我都會先悄悄地問她的意願，不願意的時候，我不會強逼，陪著她默默地看著其他小朋友怎麼做，然後告訴她一切其實並沒有那麼難。等到她點頭說自己想嘗試的時候，我才牽著她的手，拍著她的肩膀，讓她勇敢站出去。

「無論發生什麼事情，媽媽永遠會在妳背後支持妳。」成為一個勇敢獨立的人，是媽媽對女兒的期望。但每次送她返學，看她走走跳跳地入去校園，想到終有一天，她必須靠自己去面對這個世界，也有被傷害和遇到挫折的時候，我的心就會一酸，多麼不捨得啊。這就是父母希望小朋友快些長大和最好永遠不要長大的矛盾。

這本書，最早寫的已經是五年前的感受；從女兒出世那時候，我告訴自己應該寫一些文字，和新手媽媽們一起分享自己曾經面對的徬徨。來到這個暑期，終於有了這本書的出版，我的女兒已經幼稚園畢業，即將成為一個小學生。

才發現，文字下的那些迷思，如今也已變成我輕描淡寫的述說。那些只管飲飽奶、睡足覺的日子，每一日見證著那個細小的身軀學會抬頭轉身、叫一聲爸爸媽媽、搖搖晃晃向前行了一步，都足以令自己欣喜若狂的片刻，如今變得無比懷念。

長大，代表她們也學會了扭計：出街偏要穿自己喜歡的衣服，只想吃雪糕薯條爆谷而不願吃飯，搶著手機要玩遊戲，像樹熊抱著你的腳哭鬧著不願入學校門口……如此種種，都令你很懷疑，點解自己要成為媽咪？

一定是前世有仇，今世要付出無限的耐性和愛心，去馴服這一個個小調皮。但是，無論我們如何惱怒與煩躁，最後還是會心軟，還是很想將所有愛賦予在子女身上，讓他們快樂地幸福地成長。

疫情，令我們疲於奔命，防疫在家，猶如困獸鬥。工作和網課和家務，無一能疏忽，媽媽們就會了解箇中辛酸。不過，我們也多了時間和子女相處，可能勞氣了一些，卻也更親近了一些。

也成就了這一本書，因為我和女兒每天在家一起慢煮，享受愉快的親子時光。她說：長大後想成為廚師。我想：那不如用文字，記錄下我們曾經一起煮過的食譜。即使你最後沒有成為廚師，也為曾經打開這本書的你們，留下一些美好的味道。

曼・煮 — 和小朋友煮……

　　煮食是很好的親子活動，一起合作，把各樣食材變成
　　美味健康的早午晚餐。

　　小朋友從中獲得趣味和成功感，也會更落力地把
　　飯菜吃光光哦。

彩虹炒蛋白

材料：

雞蛋清 3個

牛奶 100克

玉米粒 15克

紅蘿蔔粒 15克

青豆 15克

日式紫菜芝麻飯素 10克

調料：

油 少許

鹽 1克

雞粉 1克

生粉 2.5克

做法：

1. 鍋中加水燒開，讓小朋友加入青豆、玉米、紅蘿蔔粒，煮熟後瀝乾備用；

2. 讓小朋友在雞蛋清加入牛奶、鹽、雞粉、生粉，用筷子攪勻備用；

3. 不粘鍋燒至微熱，家長依次倒入油和攪勻的蛋清，調至小火，用鑊鏟慢慢炒勻；

4. 接著讓小朋友加入青豆、玉米粒和胡蘿蔔粒，炒勻；

5. 蛋清變白後，讓小朋友起鍋，撒上日式紫菜芝麻飯素即可。

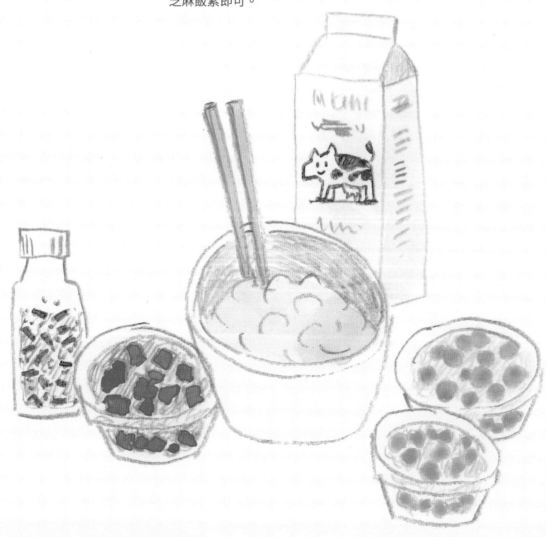

小朋友，
你覺得還有什麼配料
可以加進去呢？

炒蛋，總是大人會教小朋友的第一個菜式。不過如果
每朝早只是淨炒蛋，好快就滿足不了小朋友的大廚心態。
加入不同的蔬菜粒，增加營養，也更有賣相，吸引他們
食一個豐富的早餐。

楓糖芝士粟米班戟

班戟材料：(4塊)	配料材料：
班戟粉 200g	車厘茄 4粒
雞蛋 1隻	牛油果 1個
牛奶 150ml	青檸 半個
混合芝士碎 40g	乳酪 1杯
粟米粒 適量	楓糖漿 適量
	鹽 適量

做法：

1. 家長切好番茄和牛油果，加半粒青檸汁和少許鹽調味，備用；

2. 讓小朋友將麵粉、雞蛋和牛奶打勻，放入芝士絲和玉米粒一起拌勻；

3. 開中火，加一勺麵糊，鋪平，家長幫手將班戟煎至金黃，上碟；

4. 小朋友在班戟上加上楓糖，和一湯匙乳酪在面；

5. 小朋友在旁邊放上切好的番茄和牛油果，即可享用。

小朋友，
你覺得還有什麼配料
可以加進去呢？

週末的早上，或放學回來的下午茶時段，這款班戟都是我和
女兒最經常整的食譜。由一堆原材料，撈撈撈，到煎出一塊
塊美味的班戟，簡單得來，小朋友非常有滿足感。

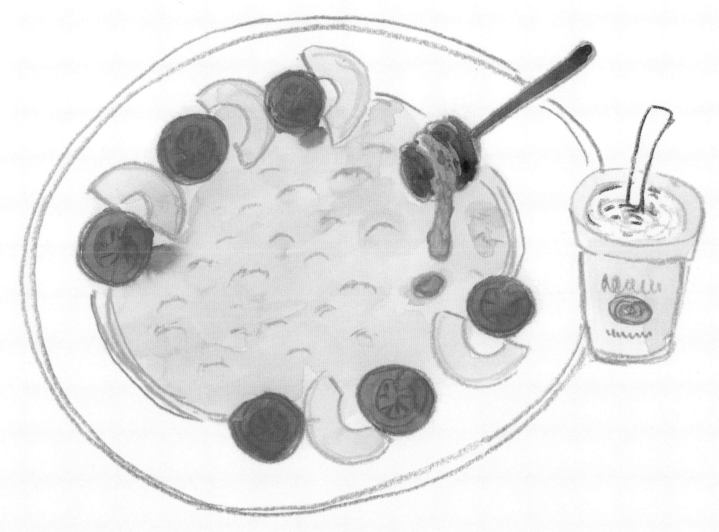

日式粟米南瓜蛋沙律

材料：（4人份）

南瓜 1個

粟米 1條

雞蛋 1隻

鹽 少許

丘比低卡

蛋黃沙律醬 適量

日式紫菜飯素 適量

做法：

1. 小朋友幫手將南瓜清洗乾淨，去掉南瓜籽；

2. 家長將南瓜去皮並切大塊，加適量鹽調味，中火
 蒸十五至二十分鐘；

3. 將雞蛋焓至全熟，讓小朋友剝殼，切小粒備用；

4. 粟米焓熟去衣，起粒；

5. 小朋友將南瓜壓蓉，加入粟米，
 再加入適量沙律醬攪拌，最後才
 加入雞蛋粒，和適量的日式
 紫菜飯素點綴，即完成。

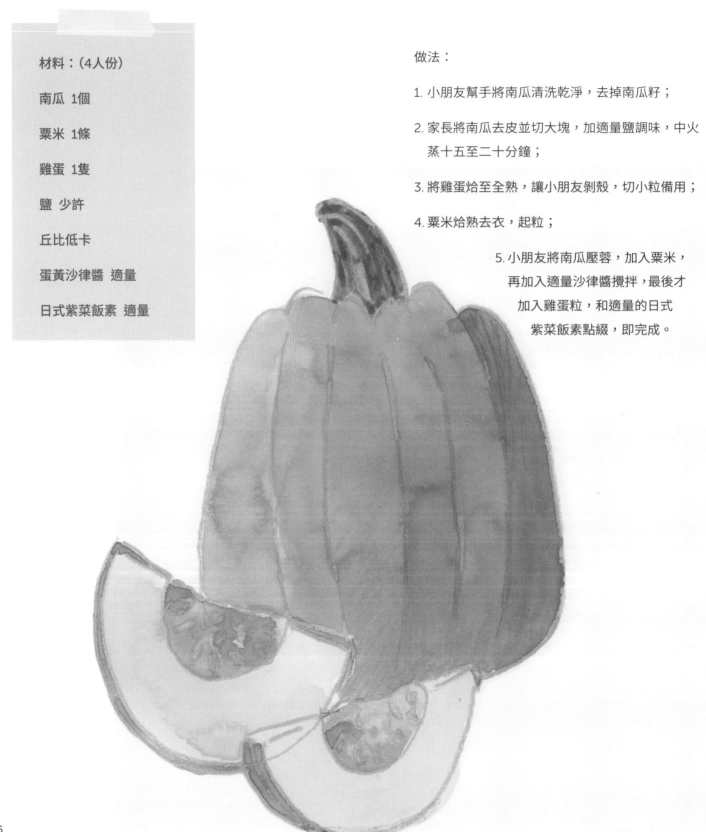

小朋友，
你覺得還有什麼配料
可以加進去呢？

小貼士：

南瓜皮不必完全去掉，可以留少許南瓜皮，
增加口感。蒸煮南瓜，比起焓更能保留南瓜
的營養。 蒸煮前加少許鹽，可突出南瓜的
鮮甜，也可減少最後用過多沙律醬調味。

麻醬蝦仁沙律

材料：

蝦仁 6隻

菠菜 60克

油麥菜 100克

四季豆 20克

玉米 200克

醬汁：

芝麻醬 20克

花生醬 8克

生抽 6克

芝麻油 6克

油、鹽、芝麻 適量

做法：

1. 小朋友幫手把蝦仁、菠菜、油麥菜、四季豆洗乾淨，家長切成統一長度。

2. 水滾，小朋友把蝦、四季豆放入焯熟，家長撈出瀝乾備用。

3. 往水中加少許油和鹽，小朋友再把油麥菜、菠菜、玉米放進去焯熟後，家長撈出瀝乾備用。

4. 小朋友將芝麻醬、花生醬、生抽、芝麻油逐一放入小碗中，攪拌均勻成醬汁備用。

5. 小朋友將蝦、菠菜、油麥菜、四季豆、玉米放進大碗中，攪拌均勻。

6. 接著小朋友再淋上醬汁，攪拌均勻之後，撒上芝麻即可食用。

小朋友，
你覺得還有什麼醬汁
可以加進去呢？

我不太喜歡讓小朋友食生冷的沙律，所以這款沙律內的蔬菜
都會焯熟。對不太喜歡吃菜的小朋友，加少少麻醬，可以
提高食慾。

花生製品，可以在小朋友六個月後開始加固的時候，逐少讓
他們嘗試，長大後可以減少過敏風險。不過要留意，讓
小朋友食用的花生醬，最好標籤上註明沒有反式脂肪。

青瓜牛油果大蝦

材料：（2人份）

青瓜 1條

牛油果 2個

急凍越南原隻虎蝦 4隻

檸檬 半個

鹽 適量

做法：

1. 小朋友將青瓜洗淨，可嘗試讓他們切成粗片；

2. 家長將牛油果去核，讓小朋友取出牛油果肉，
 壓成蓉，加入小量檸檬汁拌勻備用；

3. 家長將大蝦洗淨去腸，去頭去殼，去殼時保留
 尾部，再開邊；

4. 家長用牛油煎香大蝦，加鹽調味；

5. 小朋友幫手上碟：先放青瓜，再勺些牛油果蓉
 放在青瓜面，再放大蝦，完成。

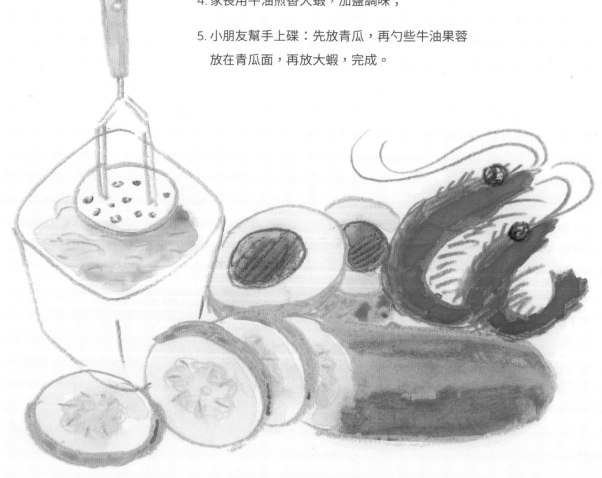

小朋友，
你覺得還有什麼配料
可以加進去呢？

上碟，將食材層層疊，簡單的步驟，也可以增加小朋友進食
的樂趣，因為他們覺得這是自己的製作成果。這款菜式也
不妨用手拿著食，是開party的好選擇。

小球藻烏冬越式米紙卷

材料：

米紙 5張

小球藻烏冬 50g

海蝦 5條

甘筍 1條

生菜 半棵

芒果 半個

做法：

1. 小朋友幫手將紅蘿蔔和芒果洗淨，家長均勻切條；

2. 小朋友洗淨生菜，剝開一片片備用；

3. 家長將蝦去殼，開邊挑腸，煮熟，撈起備用；

4. 家長將小球藻烏冬，放入滾水煮4-5分鐘，過冷河，瀝乾水；

5. 準備一碗熟凍水及一條乾淨毛巾，小朋友把米紙放入水內浸濕，米紙變軟後立即取出；

6. 小朋友將米紙放在乾毛巾上，再按自己喜好，將適量生菜、小球藻烏冬、甘筍、蝦依次放入米紙上，捲好；

7. 家長將米紙卷對半切開，即完成。

特別選用小球藻烏冬這款超級食物，葉綠素是一般蔬菜的
10倍，蛋白質是牛肉的2倍，含鈣質是牛奶的2倍，而且
吃起來有淡淡的鹹海藻味，不用再調味之餘，小朋友也
覺得可口。不過，平時用米粉取代也可以。

家長可以另外調一個甜酸魚露汁：

紅辣椒 1隻	蒜頭 4瓣
青檸 1個	魚露 2茶匙
白醋 1湯匙	椰糖 適量

紅辣椒、蒜頭切碎，加入魚露、椰糖、青檸榨汁或白醋
攪勻即可，可伴少許九層塔/薄荷葉一起食用，增添風味。
不同品牌的魚露，鹽味不同，可按個人口味加減青檸及
椰糖的份量。

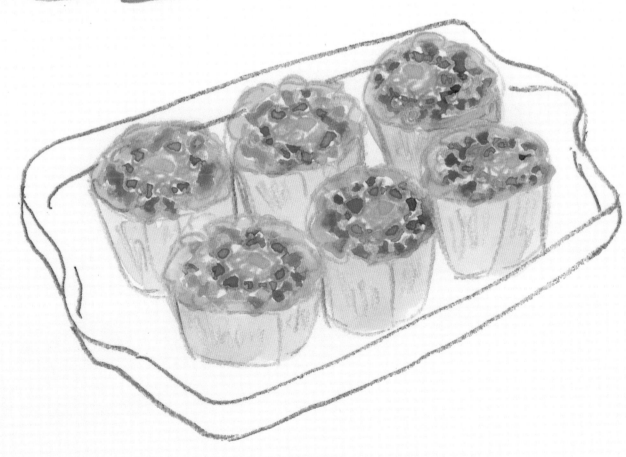

免治漢堡動物餐

漢堡扒材料：（2人份）	其他材料：（1人份）
急凍免治豬肉 150g	白飯 1碗
洋蔥 1/4個	BB 飯素 適量
雞蛋 1湯匙	BB 芝士片 1片
麵包糠 2湯匙	粟米粒 20g
鹽 少許	車厘茄 3粒
豆腐 80g	西蘭花 1棵
	甘筍 3條（迷你）

事前準備：動物造型飯模和字母模具

A. 豆腐漢堡扒做法：

1. 家長將豆腐印乾；洋蔥切末；

2. 小朋友幫手將免治豬肉、洋蔥、豆腐攪勻，加入麵包糠、鹽、雞蛋一起攪拌至豬肉有黏性；

3. 取出合適的大小份量，放在雙手來回拍打拍出空氣，可以隨小朋友心意搓成不同形狀；

4. 平底鑊下油，家長負責將漢堡一面煎到金黃色後翻面再煎，加蓋焗5分鐘，漢堡扒完成

B. 其他配料做法：

5. 小朋友幫手將車厘茄、甘筍、西蘭花洗乾淨；

6. 家長將西蘭花切件，和甘筍一起焓熟；

7. 白飯加飯素拌勻，用動物飯糰模具按壓成不同動物造型；

8. 用字母模在芝士片印出字母；

9. 按個人喜好組合完成。

小朋友，
你喜歡什麼動物
造型的飯糰呢？

將飯糰造成動物造型，色彩繽紛，能夠增加小朋友進食的樂趣；
甚至可以用芝士砌出不同動物名，學習動物的英文。

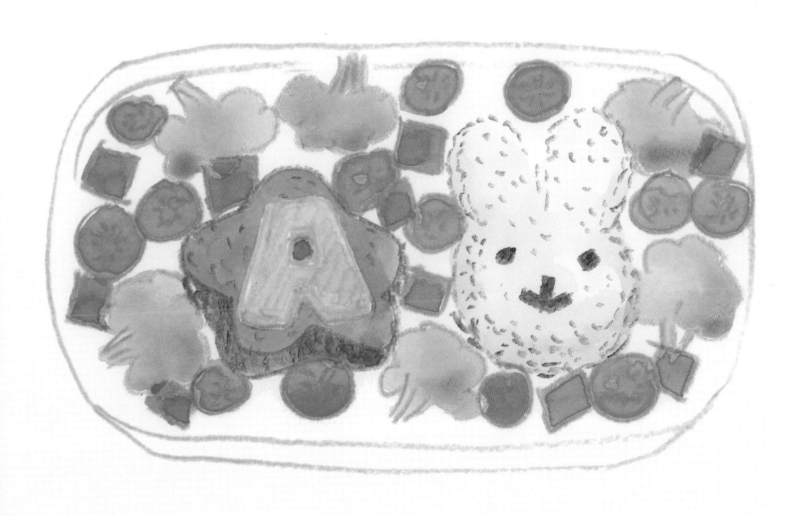

蔬菜肉碎生菜包

材料：（2人份）

免治豬肉 300g	蒜頭 2瓣
香茅 1條	青檸 1個
檸檬葉 2片	魚露/BB 豉油 適量
甘筍 75g	沙律生菜 1棵
粟米 75g	

做法：

1. 小朋友幫手洗甘筍、檸檬葉；

2. 家長將香茅、蒜頭、甘筍切碎，檸檬葉對摺撕去葉莖，切碎；

3. 鑊落油，爆香蒜蓉，先放肉碎炒熟，再加甘筍碎及粟米粒一起炒；

4. 最後讓小朋友加少許香茅及檸檬葉，起鑊前加魚露或 BB專用豉油同糖調味，熄火，擠入青檸汁兜勻；

5. 小朋友將沙律生菜洗乾淨，自己包入肉碎，就食得。

小朋友，
你覺得還有什麼配料
可以加進去呢？

這個菜式的製作過程，小朋友參與的步驟不算多，不過勝在
他們可以自己用生菜包來食，參與感強。尤其對於食飯不
專心的小朋友，可以增加他們的樂趣。

瑤柱豬肉蝦仁粥

主料：	輔料：	配料：
大米 100克	金不換葉 15克	鹽 1克
瑤柱 100克	免治豬肉 100克	雞粉 1克
	蝦仁 60克	
	青瓜 1個	
	蛋清 1個	

做法：

1. 提前兩個小時，讓小朋友把瑤柱放入水中泡發，清洗乾淨。

2. 小朋友將金不換葉和青瓜洗淨，家長幫手切絲。

3. 讓小朋友在免治豬肉中加入鹽1克，雞粉1克，蛋清1個，腌製20分鐘。

4. 小朋友把洗好的大米，和浸泡好的瑤柱一起放進鍋裡煮粥，水量可按平時習慣。

5. 當粥煮到七成熟，讓小朋友放入豬肉，攪拌均勻。

6. 再等到九成熟，小朋友幫手放入蝦仁。

7. 起鍋前，再讓小朋友加入切好的青瓜絲和金不換葉，攪拌均勻即可。

小朋友，
嘗試在碗上創作你
喜歡的圖案。

小時候，我的媽媽很喜歡晨早起身煲粥給我們吃，雖然花時間，
但尤其到了冬天，早上有一碗熱騰騰的粥，總是備感幸福。可能
是潛意識，我覺得有心思煲粥的媽媽，就是好媽媽。

煮粥，我有個小習慣，就是前一晚將米洗好，放入冷藏，第二日
早上直接放入一鍋滾水煮成粥，可以更快煮軟，質感也更綿滑。

蛋捲吞拿魚飯糰

材料：

大米 100克

雞蛋 2個

日式紫菜芝麻飯素 50克

吞拿魚碎 100克

紅蘿蔔 50克

芝麻油 15克

番茄醬或沙律醬 20克

做法：

1. 小朋友洗米、蒸飯。

2. 家長將紅蘿蔔去皮切碎備用。

3. 讓小朋友將米飯、紅蘿蔔碎、日式紫菜芝麻飯素、吞拿魚肉碎和芝麻油放在大碗中，攪拌均勻，並且捏成橢圓形的小飯糰。

4. 小朋友將蛋打成蛋液。

5. 家長燒熱不粘鍋，不用倒油。用勺子舀一勺蛋液倒在鍋上，呈長條狀（長度大概足以繞飯糰一周）。在蛋液完全凝固之前，馬上將一個飯糰放在長條蛋皮的一端，然後滾動使蛋皮緊貼包裹著且繞飯糰一周。

6. 最後小朋友將完成的飯糰放置於盤子上，用番茄醬或沙拉醬點綴即可。

小朋友，
試試用番茄醬創作
你的圖案。

小朋友都有偶然食白飯食到悶的時候，可以試下這款蛋捲
飯糰，有趣也美味，大人都可以食埋一份。

芝士蔬菜雞肉薯蓉

材料：

洋蔥 半個	紅蘿蔔 半條
雞肉 100克	BB芝士 2片
低鈉雞湯 100毫升	薯仔 2個
細西蘭花 半棵	

做法：

1. 小朋友幫手洗乾淨所有材料；

2. 小朋友將薯仔放入鍋中煮淋撈起，幫手去皮，
 再壓蓉；

3. 加入小朋友芝士，撈勻，備用。

4. 家長將西蘭花、紅蘿蔔切成小粒，洋蔥切薄片，
 雞肉切粒；

5. 鍋落油，家長爆香洋蔥，再煎雞肉；

6. 讓小朋友幫手加入紅蘿蔔和西蘭花，倒入雞湯，
 加蓋，煮12分鐘；

7. 小朋友將煮起的材料放入攪拌器，打成糊狀；

8. 最後將打好的醬汁淋在薯蓉上面，即可。

小朋友，
你想想還有什麼配料
可以加進攪拌器呢？

BB八個月後，消化開始成熟，我就將一些肉類和蔬菜磨
成蓉或者糊狀，給兩個女食。這道薯蓉，到現在還是一道
美味的點心。留意給嬰兒食，最好用低鈉雞湯，不過有
時間有心思，可以自己熬雞湯。

藍帶手工比薩

材料：

麵粉 200克

橄欖油 10克

水 120克

新鮮酵母 8克

鹽 4克

番茄醬 1罐

蘑菇、腸仔、
粟米、芝士 酌量

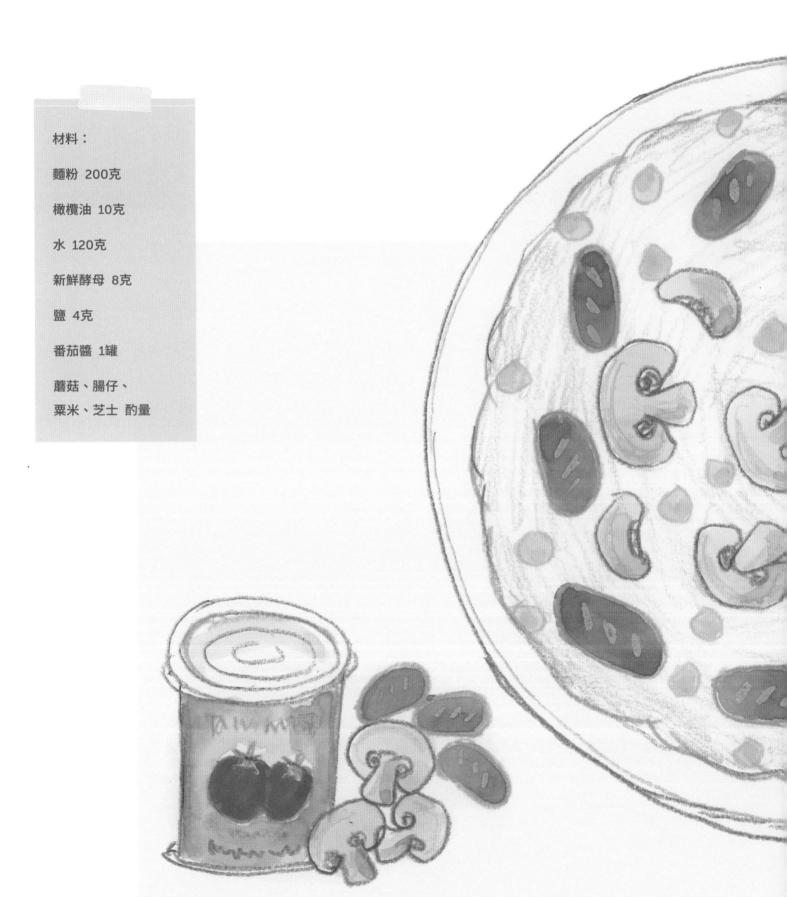

小朋友，
你覺得還有什麼配料
可以加進去呢？

做法：

1. 小朋友將所有材料混合，用手反覆揉捏，直至沒有餘粉，
 麵團表面光滑；

2. 小朋友用秤量度，平均分成兩份，再滾成圓球狀，放入兜內，
 用保鮮紙蓋好，大概20度發酵40分鐘；

3. 小朋友用擀麵棍，將圓球狀的麵團壓平，碌成比薩底形狀，圓形
 或方形皆可，22度再發酵一小時；

4. 用小朋友拿叉在比薩底均勻地戳一些小洞，擦上番茄醬；

5. 之後讓小朋友隨意鋪上自己喜歡的材料，例如蘑菇、腸仔、
 粟米、芝士，按自己口味調整份量，確保不要過多過厚便可以；

6. 在250度的焗爐烤15分鐘，即可。

2015年我去學習法國藍帶麵包課程，是為了日後生
小朋友，可以製作新鮮麵包給她們食。五歲的女兒長大，
竟然也很喜歡烘培。我將藍帶食譜簡化，教她整愛吃的
比賽，不過就要多些耐性，因為中間發酵的時間會
比較長。等待的期間，可以用來準備放在比薩上的不同
材料。

紙包彩蔬蒸三文魚

材料：

橄欖油 1湯匙	橙 1個
紅蘿蔔 1條	鹽 少量
西芹 1條	三文魚 2塊
洋蔥 1個	檸檬 1個

做法：

1. 小朋友幫手清洗所有材料；

2. 家長將紅蘿蔔去皮切條，洋蔥去皮切絲，西芹去筋切條；

3. 小朋友將橙榨汁，挖出橙蓉；

4. 家長將檸檬切片；

5. 鍋落油，家長爆香紅蘿蔔，西芹和洋蔥，炒至軟身；

6. 微涼後，讓小朋友加入橙汁及橙蓉，備用；

7. 舖好牛油紙，讓小朋友在平均舖好蔬菜，放上三文魚，再舖檸檬片，加小小鹽，用紙包至密封。

8. 蒸十分鐘，至魚熟。

小朋友，
嘗試在魚形碟上放上
你喜歡的魚類食物。

從小到大，媽媽都說小朋友食魚會變聰明。中式豉油蒸魚食得
多會悶，偶然轉下西式蒸法，改龍脷魚、比目魚都可以，加了
檸檬、橙蓉，清新開胃，補充維他命C。蔬菜切條唔切絲，可以
讓他們拿住食，練習咀嚼。

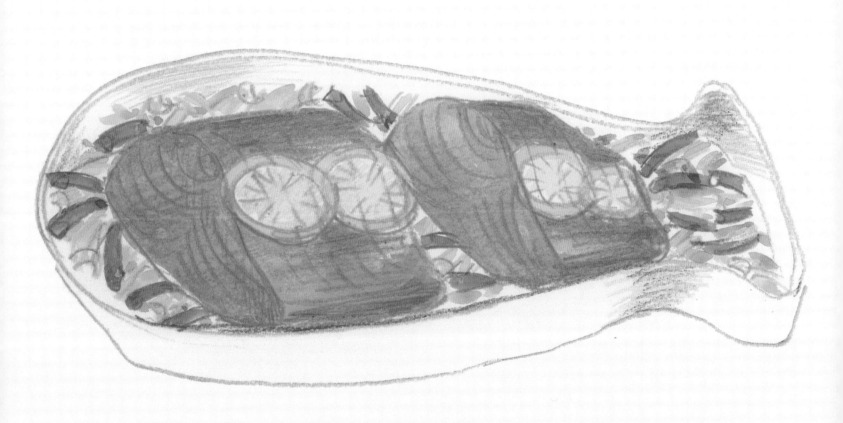

秋葵清蒸帶子

材料：

帶子 6隻　　乾蔥頭 10克

秋葵 2條　　油 適量

蔥 10克　　蒸魚豉油 適量

蒜頭 10克

做法：

1. 家長將帶子洗乾淨，連殼大火隔水蒸，大約八分鐘，視乎帶子大小和火候調節。

2. 起鍋燒水，讓小朋友將秋葵放進鍋中，煮五分鐘，可撈出瀝乾備用。

3. 家長將蔥切成蔥絲，放在帶子中間。

4. 小朋友將秋葵橫切成厚片，放置於帶子上。

5. 家長將蒜頭和乾蔥頭切成粒，起鍋熱油，將蒜末和乾蔥頭炒至微黃，加適量蒸魚豉油，立刻淋在帶子上，即可。

小朋友，
你知道怎樣分別
扇貝和帶子呢？

晚餐要小朋友乖乖送飯，除了蒸魚蒸蝦，偶然也可以試下
蒸帶子。未必人人喜歡的秋葵，卻一樣是我女兒的心頭好。
橫切的秋葵，就好似海星，放在帶子上，有海洋的意境，
讓小朋友吃飯時發揮些想像，增添趣意，或許可以吸引到她
們食本來不喜歡的食物。

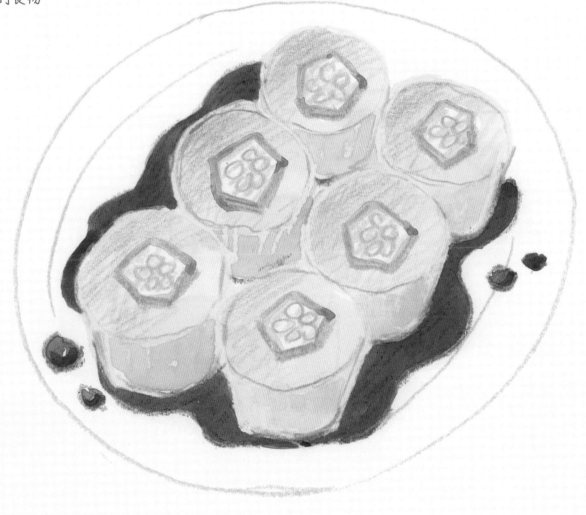

番茄菌菇豆腐湯

材料：

大蔥 1條	水 200克
番茄 2個	生抽 4克
金針菇 50克	番茄醬 15克
海鮮菇 50克	鹽 1克
香菇 50克	雞粉 1克
豆腐 150克	

做法：

1. 小朋友幫手洗大蔥、海鮮菇、香菇、金針菇和番茄；

2. 家長將大蔥切段，海鮮菇切段，香菇切片，金針菇去蒂，番茄去皮切丁，豆腐切塊。

3. 鍋落油，家長放入大蔥炒香，倒入番茄丁翻炒出汁水。

4. 讓小朋友加入清水、生抽、番茄醬、鹽、雞粉，攪拌均勻。

5. 最後小朋友再將所有菌菇和豆腐放入番茄湯中，煮開後，加入蔥花，即可。

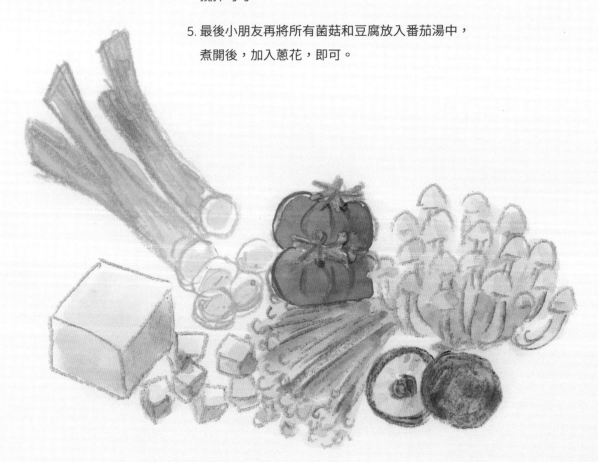

小朋友，
你知道怎樣分別
香菇、海鮮菇和
金針菇呢？

因為我的女兒很喜歡食菇，所以這個湯集合了不同的菇類，
高纖維、低脂肪、低熱量。最重要是菇類含有豐富維生素D，
疫情期間，醫生總鼓勵我們曬多些太陽，甚至食多些
維生素D，對增加抵抗力很有幫助。

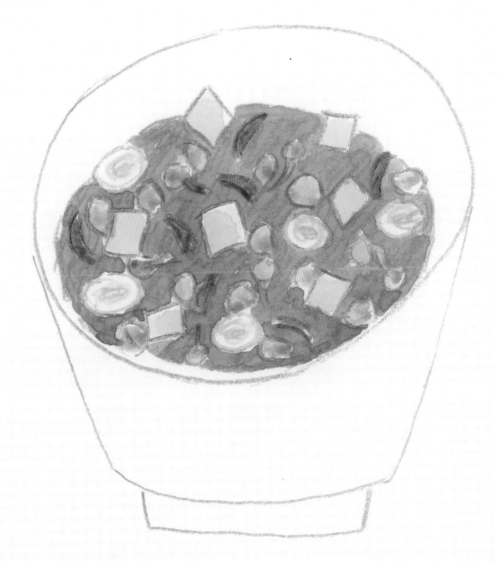

海底椰南杏燉鱷魚肉湯

材料：（3碗份量）

鱷魚肉 300g

豬瘦肉 50g

海底椰 50g

蜜棗 2粒

南杏 15g

陳皮 3g

薑 2片

清水 900毫升

做法：

1. 家長做好所有準備步驟，將鱷魚肉及豬瘦肉
 洗淨後，汆水再切小塊；

2. 薑切片；

3. 海底椰去皮切小塊；

4. 陳皮浸泡軟後刮去裡面的白瓢；

5. 小朋友幫手將所有材料，平均分放入三個燉盅，
 每盅加入清水至覆蓋材料，隔水燉3小時；

6. 加入適量鹽調味。

小朋友，
嘗試在燉盅上創作
你喜歡的花紋。

小朋友每次傷風完，都會經歷一段咳嗽痰
多的日子，聽到都好辛苦。我就會同兩個
女一起燉這個湯，幫她們潤肺止咳。

牛奶淮山泥

材料：

淮山 200克

牛奶 100毫升

蜂蜜25克

杏仁 10粒

青檸 1個

藍莓、士多啤梨 適量

做法：

1. 家長最好戴手套，將淮山去皮，切小塊，大火
 20分鐘，蒸至淮山變軟。

2. 小朋友幫手將蒸好的淮山放入攪拌機，加入牛奶
 和杏仁，攪拌至泥狀。

3. 小朋友將淮山倒入小碗內，淋上蜂蜜。家長
 可以刨少少青檸檬皮在上面。

4. 小朋友再用喜愛的水果，例如藍莓、士多啤梨等
 點綴即可。

小朋友，
你覺得還有什麼水果
可以加進去呢？

小時候，媽媽很喜歡「逼」我食各類養生食品，淮山是其中
一種。不過細個覺得淡口無味，總是不肯食用。現在知道淮山補
脾胃，幫助消化，含碳水化合物，熱量卻只是白飯的四成，
但兩個女唔多願食飯的日子，可以用淮山取代，加牛奶蜂蜜，
甜甜地，好易「呃」到她們吃。不過小朋友最好一歲後才吃蜜糖，
太細個的嬰幼兒吃蜜糖，會影響消化，出現便秘，食慾不振。

燕麥紫薯奶昔

材料：

燕麥 40克	藍莓 4粒
牛奶 200克	手指餅 2條
酸奶 100克	核桃 2粒
紫薯 20克	腰果 4粒
香蕉 1/3個	杏仁 4粒
士多啤梨 2粒	

小朋友，
你知道番薯有
黃番薯、紫番薯和
橙番薯嗎？

做法：

1. 小朋友將手指餅一分為四；香蕉切片；清洗
 士多啤梨和藍莓，備用。

2. 家長幫小朋友將核桃、腰果、杏仁裝進保鮮袋，
 用擀麵棍大力壓碎，備用。

3. 小朋友在室溫牛奶內加入燕麥，攪拌。

4. 家長煮熟紫薯，讓小朋友去皮，壓成泥。

5. 讓小朋友將牛奶燕麥倒入容器中，加入紫薯泥，
 攪拌均勻做底。

6. 小朋友接著平鋪上50克酸奶，再放手指餅，
 之後，再平鋪上另外50克酸奶。

7. 最後小朋友再放上自己喜歡的水果：香蕉、
 藍莓、士多啤梨，再撒上核桃、腰果、
 杏仁碎即可。

這個甜品，小朋友參與度頗高，口感也豐富，有甜甜的紫薯，也有香脆
的果仁和手指餅，讓他們選擇自己喜愛的水果放入去，一定會受歡迎。

榛果曲奇芋泥餅

材料：

芋頭 500克	淡奶油 40克
曲奇餅 2塊	牛奶 250克
榛果 30克	糖 15克
牛油 20克	鹽 1克
煉奶 5克	

做法：

1. 家長將芋頭去皮切小塊，放置於蒸鍋中，大火 20分鐘，蒸至芋頭變軟；

2. 小朋友將曲奇餅和榛果分別放在保鮮袋中，使用 擀面棍將其壓碎；

3. 小朋友將芋頭放入攪拌機中，接著加入牛油、 煉奶、淡奶油、牛奶、糖、鹽，攪拌至完全 混合；

4. 最後在芋泥上，撒上曲奇碎和榛果碎即可。

小朋友，
你覺得還有什麼配料
可以加進去呢？

芋泥是我最喜歡的潮州甜品。芋頭屬於根莖類，含澱粉，可以
取代米飯，同時也含蛋白質和膳食纖維。遇上小朋友不肯食飽
飯的日子，就可以和他們一起做這款美味的芋泥餅做點心。

芝士麻糬波波

材料：

白玉粉 110克

芝士粉 35克

雞蛋 1隻

牛奶 70毫升

牛油 40克

巴馬臣芝士碎 30克

做法：

1. 準備一個大容器，小朋友先倒入白玉粉、芝士粉
 和雞蛋，用攪拌棒混合在一起；

2. 再加入牛奶、牛油和巴馬臣芝士碎，讓小朋友
 繼續攪拌，直至全部材料融合成圓滑的麵團；

3. 讓小朋友自由發揮，將麵團搓成小手掌般大的
 波波或其他造型也可以；

4. 入焗爐180度，大概18分鐘，即完成。

小朋友，
你喜歡做什麼動物
造型的麻糬波波呢？

小朋友入門學烘培，我總覺得非這款芝士麻糬波波莫屬。撈撈
撈，搓搓搓，就完成，煙韌又好味，成就感很大。不過用了
大量芝士粉，記得不要一次過食太多，Sharing is Caring。

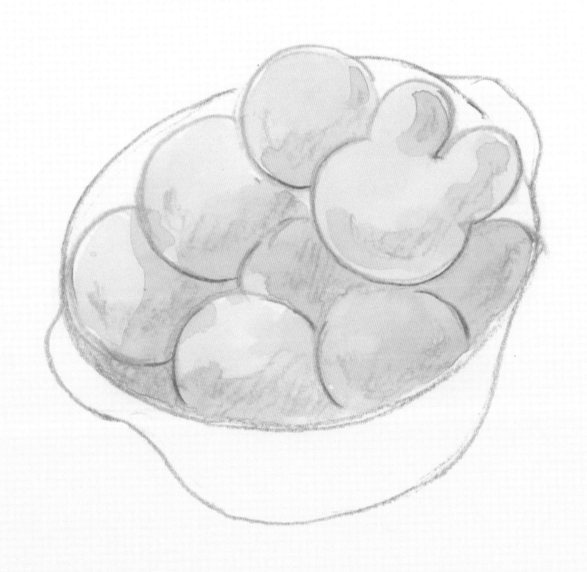

小朋友，

你喜歡吃什麼東西呢？

嘗試在碟中畫上你喜歡的

食物。

認識黃婉曼，因為一句「跳出香港」。

幕前主持過天氣、音樂、足球、賽馬、旅遊、醫療、綜藝遊戲節
目；幕後擔任過新聞專題記者、雜誌總編輯、專欄作家；也是法國
藍帶麵包師，開過麵包學校和西餐廳。

跳出框框，乜都試，才發現，什麼工作都難不過：做兩個囝的媽媽。

和小朋友"曼慢煮"

作者：黃婉曼
編輯：阿豆
插畫：易達華
美術設計：Circle Design

出版：
藍藍的天
香港九龍觀塘鯉魚門道2號新城工商中心212室
電話：(852) 2234 6424
傳真：(852) 2234 5410
電郵：info@bbluesky.com

網上銷售：草田
網址：www.ggrassy.com
電郵：info@ggrassy.com
Facebook 專頁：https://www.facebook.com/ggrassy

出版日期：2022年7月

部分文章刊於 she.com
部份食譜可參考 YouTube 煮食短片：黃婉曼 Icy wong

國際統一書號 ISBN：978-988-76377-8-3
定價：港幣128元

华華卷夏® 华夏万卷 让人人写好字

赠

高频字详解

近距离临摹练字本

竖钩直挺
左点略正,右点略斜
两点左右呼应

● 技法图示　● 配套视频　● 单字详解

全 | 方 | 位 | 练 | 字 | 指 | 导

与《楷书7000常用字（详解
强化版）》配套使用

周培纳 书 ｜ 华夏万卷 编

·使用说明·

　　《高频字详解·近距离临摹练字本》是《楷书7000常用字（详解强化版）》字帖的配套产品，选取约500个常用字按笔画、偏旁、结构进行归类详解，还有配套视频讲解重点、难点，帮助练字者更快掌握书写诀窍。《高频字详解·近距离临摹练字本》书写一遍后，不要急着丢弃哦！通过简单裁切，还能作为字头本，供日后重复临习使用。

① 沿着内文中的裁切线裁剪，保留左边部分。

② 裁剪完，变成一本完整的近距离临摹练字本。

③ 搭配空白练习本，近距离反复临写。

·使用说明·

看讲解

右 点

右点行笔由轻到重，从左上向右下书写，尖头圆尾。注意点的长短和角度。

轻入笔　注意长短和角度

点画居中
撇高捺低
捺画尾部平向出锋

义

撇捺盖下
点画与撇捺交点对正
横折内收

今

首点居中
横距相等
"口"部竖笔内收

言

首撇形短
撇捺舒展
两点对正，上小下大

冬

短横略向右上斜
右点靠外，角度较平
撇捺舒展

犬

左 点

左点应轻入笔，向左下方斜行，尖头圆尾。左点常与右点搭配使用。

轻入笔　头尖尾粗

竖钩直挺
左点略正，右点略斜
两点左右呼应

小

首点不与长横相接
两点高度相近
撇短竖钩长

亦

撇折的撇笔较长
两点与竖间距不同
左点低，右点高

东

横折钩竖笔略内收
撇画舒展
两点起笔高度相同

办

两点左正右斜
上下对正
撇捺舒展托上

尖

看讲解

长横

长横入笔时略顿笔，行笔由轻到重，收笔向下稍按。整体形长，略向右上倾斜。

先斜后平 先细后粗

竖画短而直挺
短横稍靠上
长横托上
上

长横左低右高
竖画居中
点画位置靠上
下

首点居中
横画形长，略上斜
撇、点对称，稳定重心
六

首横形长
短撇起笔于横画中部
短横不连右竖
百

两横平行
两竖略内收
撇高点低
共

短横

短横起笔较轻，向右上直行，收笔略顿，书写时注意保持形态短直。

略向上斜 收笔略顿

左竖短，右竖长
横不连右
横间等距
日

首撇稍短
两横平行
竖弯钩舒展
毛

左右两竖内收
短横不与左右竖相连
横画平行等距
田

撇画形短，头重尾轻
竖画略长，形态直挺
末横最长
生

竖撇起笔高于短竖
横折的横、竖笔长度相近
短横不与右竖相连
归

垂露竖

垂露竖起笔稍顿,垂直下行,收笔轻顿。末端呈露珠状,整体直挺有力。

尾部垂露 · 垂直下行

竖画直挺
点画靠上
整体窄长

卜

竖画直挺,位居正中
撇低捺高
末横最短

本

"口"部形小,两竖收敛
竖画居中,形态长直
撇低捺高

呆

横短竖长
撇捺舒展,长度相近
点画位置靠外,头尖尾圆

术

首横短,次横稍长
竖画居中,末尾垂露
撇短捺长

朱

悬针竖

悬针竖起笔稍顿,垂直下行,收笔出锋,末端呈针尖状。整体上重下轻,形态直挺。

顿笔下行 · 上重下轻

"口"部形扁,两竖内收
横笔略向右上斜
竖画居中,末尾出锋

中

首撇形短
横画靠上
竖画直长

牛

首撇较平
横画位置靠上
撇高竖低

斤

首撇较平,形态短小
竖画长直,支撑字形
撇短竖长

升

"口"部形小靠上
右部两竖起笔左低右高
竖画直挺,尾部出锋

叫

看讲解

短撇

短撇的起笔略顿，向左下行笔，尾部出锋。形态短小，可斜可平，经常作为字的首笔出现。

形态勿长

起笔较重

撇画短平 ◄ 横画舒展,位置靠上 竖画形长,尾部悬针	千	千	千		千
首撇形短 ◄ 竖画居中,不接短撇 捺画收笔位置略高	爪	爪	爪		爪
撇画形短 ◄ 横长竖短 两竖内收	舌	舌	舌		舌
撇低点高 ◄ 撇捺舒展 竖笔内收	谷	谷	谷		谷
撇画舒展 ◄ 短撇接于竖笔中部 竖弯钩伸展	尼	尼	尼		尼

竖撇

竖撇书写时顿笔后向下行笔,至中段转向左下撇出,尾部出锋。上部直,下部弯。

先竖后撇

撇末出锋

竖撇尾部向左下出锋 ◄ 中竖短,末竖长 三笔等距	川	川	川		川
"口"部上宽下窄 ◄ 竖撇居中,撇尾较平 捺画舒展	史	史	史		史
两横平行 ◄ 两横上短下长 撇短竖长	井	井	井		井
点低撇高 ◄ 竖撇出撇较直 竖钩直挺	判	判	判		判
三点水呈弧形 ◄ 竖折折钩竖短横长 撇短竖长	沸	沸	沸		沸

看讲解

斜撇

斜撇入笔轻顿，向左下行笔，由重到轻，尾部出锋，略带弧度。常与斜捺搭配，稳定重心。

先重后轻　略带弧度

撇画接于撇画中上部◄
撇捺夹角稍大
捺画尾部平向出锋

点画居中
横画略上斜
撇捺舒展

长撇起笔位置较高◄
短撇出头◄
竖弯钩向右舒展

横折钩竖笔内收◄
撇画舒展◄
两点斜齐

撇画稍长◄
右部中竖位置较高
竖弯钩舒展

斜捺

斜捺从左上轻入笔，向右下方行笔，尾部方向改变，平向出锋。斜捺经常与斜撇搭配。

先轻后重　方向改变

撇画短直◄
捺画形长，尾部平出
撇捺夹角稍大

撇低点高◄
撇捺舒展
捺画尾部平向出锋

横画略短
竖画居中
撇低捺高

捺画托上
撇高捺低◄
竖画起笔高

首横较短◄
撇捺舒展，不相交
下部形窄◄

 看讲解

平 捺

平捺入笔先向右上行笔，然后转向右下，尾部向右平向出锋。书写时要注意方向变化。

注意方向　一波三折

点画居中 横撇收紧 捺画一波三折	之	之	之	之
平捺舒展 斜捺写为反捺 内高外低	这	这	这	这
捺画较平 内高外低 短横不连右竖	道	道	道	道
横折折撇简写 捺画舒展 被包靠内	延	延	延	延
三点水呈弧形 撇画较平 横撇夹角较小	泛	泛	泛	泛

反 捺

反捺入笔较轻，从左上向右下行笔，尾部不出锋，形似长点，是较为特殊的捺画。

由轻到重　形似长点

写为反捺 撇捺舒展 上下对正	炎	炎	炎	炎
撇捺伸展 竖提直挺 反捺形长	食	食	食	食
横画平行 撇捺盖下 反捺下压	奏	奏	奏	奏
平捺舒展 横笔平行 竖提直挺	退	退	退	退
首撇较短 内高外低 平捺舒展	透	透	透	透

看讲解

提　画

提画入笔略顿,向右上用力提出,尾部出锋。提画长度会因字形不同有所变化。

头重尾轻

横折钩横短竖长 两竖平行 撇画形短	勾	勾	勾	勾
提画较短 两竖平行 撇画形短	北	北	北	北
撇折夹角大小不同 左部右齐 "工"部居中	红	红	红	红
横短竖长 提画左伸 竖钩伸展	打	打	打	打
横画变提 横折钩横笔上斜 竖弯钩舒展	地	地	地	地

竖　提

竖提由竖画和短提组成,和竖钩很像,但出钩方向不同。书写时要一气呵成,提出有力。

提出有力

竖提直挺 撇画与横画斜度一致 斜钩舒展	氏	氏	氏	氏
点画居中 捺接斜撇上部 竖提最低	衣	衣	衣	衣
出提长而有力 撇画短小 两竖起笔左低右高	比	比	比	比
横笔平行等距 竖提直挺 捺尾平出	张	张	张	张
左右等宽 竖撇左伸 短横靠上	朗	朗	朗	朗

看讲解

横 折

横折由横、竖组成，
先横后竖，转折处略方，
竖笔有时向内收，横、竖
长短因字而异。

横笔由轻到重

夹角较大

フ	フ		フ			
フ	フ		フ			

横短撇长
竖笔内收
"口"部形扁

石 | 石 | 石 | | 石 | | | |

横折横短竖长
竖撇平分内部
点画下压

贝 | 贝 | 贝 | | 贝 | | | |

横折横长竖短
撇捺舒展
两点竖齐

尽 | 尽 | 尽 | | 尽 | | | |

两竖内收
内"口"居中
整体略扁

回 | 回 | 回 | | 回 | | | |

点、撇呼应
竖笔内收
中横最短

当 | 当 | 当 | | 当 | | | |

竖 折

竖折由竖、横组成，
书写时先竖后横，转折处
略方，横竖长短及夹角大
小因字而异。

顿笔下行

横笔扛肩

ㄴ	ㄴ		ㄴ			
ㄴ	ㄴ		ㄴ			

竖折横笔略上斜
中竖最长
末竖向下略出头

山 | 山 | 山 | | 山 | | | |

竖笔等距
中横最长
竖折竖笔略右斜

世 | 世 | 世 | | 世 | | | |

竖折竖笔略斜
两横平行
上宽下窄

出 | 出 | 出 | | 出 | | | |

首横短，末横长
长竖直挺
短竖略斜

臣 | 臣 | 臣 | | 臣 | | | |

竖画直长
横画向右上斜
竖折形态平直

忙 | 忙 | 忙 | | 忙 | | | |

看讲解

横 钩

横钩由横画和钩画组成。书写时横长钩短，出钩要短小有力。横钩长短因字形而异。

横笔略向右上斜　出钩勿长

一　一　一

一　一　一

横撇收敛 横钩舒展 点竖对正	予	予　予　予
横钩收敛 撇画舒展 末点下压	买	买　买　买
短竖居中 两撇方向不一 撇短捺长	皮	皮　皮　皮
横钩收敛 下横舒展 竖画居中	军	军　军　军
首点居中 左点稍重 末横舒展	字	字　字　字

竖 钩

竖钩由竖画和钩画组成。书写时竖要长而直挺，出钩向左上，短小有力。

竖笔直挺　出钩短而有力

亅　亅　亅

亅　亅　亅

左上不封口 竖折竖笔略斜 撇高竖钩低	牙	牙　牙　牙
横撇不连竖钩 撇捺接于竖钩中上部 竖钩最低	水	水　水　水
竖钩靠右 竖钩伸展 "口"部靠上	可	可　可　可
上部收敛 长横舒展 点画靠上	导	导　导　导
提画左伸 竖钩伸展 "口"部形扁	招	招　招　招

看讲解

斜 钩

斜钩整体较长,略弯,弯曲的弧度要适中,出钩要垂直向上,短小有力,斜而不倒。

略带弧度　出钩向上

首横上斜
斜钩伸展
点画靠外

式 式 式 式

横折钩写窄
斜钩右伸
点画靠外

成 成 成 成

竖提收敛
斜钩下伸
横不连右

昏 昏 昏 昏

竖钩收敛
斜钩伸展
左收右放

我 我 我 我

上部收敛
两撇方向不同
点画靠外

茂 茂 茂 茂

卧 钩

卧钩入笔较轻,向右下写弧画,底部较平,出钩向左上,一般出现在"心"部中。

弧度较大　出钩向左上

首点略直
出钩向左上
三点呈弧线分布

心 心 心 心

卧钩形小
长撇起笔高
三点方向不一

必 必 必 必

撇捺盖下
横撇夹角较小
三点一线

念 念 念 念

横画较短
上点靠下
"心"部形扁

态 态 态 态

首点居中
次横舒展盖下
"心"部偏右

意 意 意 意

看讲解

弯钩

弯钩的竖向笔画略向右弯,在不同的情况下弯曲弧度不同,出钩要短小有力。

略向右弯　出钩较短

子 横撇略上斜←　弯钩稍出头←　横画舒展←		
手 撇画较平←　两横靠上←　弯钩居中←		
矛 横钩舒展←　撇高钩低←　点竖对正←		
狂 首撇起笔高←　弯钩前段弧度较大←　横画等距←		
仔 竖画起笔位置靠下←　横画靠上←　弯钩略长←		

竖弯钩

竖弯钩入笔略顿,向下行笔,转折圆润,横段尾部要略翘,向上出钩,横、竖长短因字而异。

转折圆润　出钩向上

儿 竖撇收敛←　竖弯钩伸展←　两笔起笔左低右高←		
也 横笔上斜←　竖笔间距均匀←　竖弯钩伸展←		
仓 撇捺舒展←　短撇接于竖笔中部←　竖弯钩收敛←		
托 提画左伸←　横画上斜←　竖弯钩舒展←		
旨 "匕"部宽扁←　竖弯钩舒展←　"日"部形窄←		

看讲解

撇折

撇折由撇画和提画组成,先撇后提,转折稍圆。书写时注意夹角大小,不要写得过大。

先撇后提　夹角较小

✓	✓		✓		
✓	✓		✓		

横画上短下长
撇折与长横相连
点画下压

云	云	云		云		

撇折上斜
点画下压
"口"部扁平

台	台	台		台		

撇折夹角不同
横折钩竖笔内收
左高右低

幻	幻	幻		幻		

撇笔平行
撇折夹角大小不同
横画舒展托上

丝	丝	丝		丝		

短横左连右断
左部上宽下窄
右部上窄下宽

能	能	能		能		

横撇

横撇由横和撇组成。书写横撇时,注意横、撇转折要自然,撇要有一定的弧度。

横略上斜　撇带弧度

フ	フ		フ		
フ	フ		フ		

横笔上斜
捺画舒展
捺交于撇中部

又	又	又		又		

首撇较平
横撇略上斜
撇高捺低

反	反	反		反		

撇捺盖下
竖笔内收
短横不连左右

备	备	备		备		

横撇收敛
捺画变点
竖钩伸展

对	对		对		

"日"部窄小
横撇夹角较小
捺画舒展

复	复		复		

看讲解

横折钩

横折钩由横画、竖画和钩画组成，横笔略斜，竖笔因字形不同可正可斜，出钩短小有力。

横、竖长短因字形而异

出钩短小

刁

横短竖长 ◄
撇画起笔偏左 ◄
撇高钩低 ◄

刀

整体形窄 ◄
撇高钩低 ◄
短横不连右竖 ◄

月

"口"部竖笔内收 ◄
"巾"部直长 ◄
末竖下伸 ◄

吊

首横形短 ◄
撇画靠左 ◄
横折钩横长竖短 ◄

而

横折钩竖笔直挺 ◄
上撇起笔高 ◄
两"人"对正 ◄

肉

横折提

横折提由横画、竖画和提画组成，书写时横笔要略向右上斜，竖笔直挺，提与竖笔的夹角宜小。

竖、提夹角较小

横笔上斜

点画靠右 ◄
横折收敛 ◄
竖弯钩伸展 ◄

记

横笔左伸 ◄
撇捺舒展 ◄
左窄右宽 ◄

认

"口"部收敛 ◄
竖弯钩伸展 ◄
左窄右宽 ◄

说

点竖对正 ◄
斜钩舒展 ◄
点画靠外 ◄

试

横钩收敛 ◄
末点形长 ◄
左短右长 ◄

读

看讲解

横折弯钩

横折弯钩由横和竖弯钩组成,上面的折角较方,下面的折角较圆,末尾出钩向上。

出钩向上
转折上方下圆

字					
乙	乙	乙		乙	
乙	乙	乙		乙	

横笔上斜
竖笔内斜
撇画出头较短

九	九	九		九	

撇为竖撇
竖笔长,弯钩短
点画靠上

凡	凡	凡		凡	

竖画直挺
两点左低右高
竖笔内斜

忆	忆	忆		忆	

撇画出头较短
横折弯钩舒展
"日"部窄长

旭	旭	旭		旭	

点画居中
撇低点高
横折弯钩舒展

究	究	究		究	

横斜钩

横斜钩由横画和斜钩组成,书写时横笔要略向上斜,斜钩要弧度流畅,出钩向上。

横略上斜
弧度较大

乁	乁	乁		乁	
乁	乁	乁		乁	

横笔上斜
斜钩舒展
撇、点靠上

飞	飞	飞		飞	

撇画形短
横笔等距
斜钩舒展

气	气	气		气	

横笔上斜
撇高钩低
两撇方向不一

凤	凤	凤		凤	

竖撇略短
斜钩伸展
内部靠上

风	风	风		风	

"山"部形扁
撇高钩低
上窄下宽

岚	岚	岚		岚	

看
讲
解

横撇弯钩

横撇弯钩由横撇和弯钩组成，在字的左部时形态要收敛，在字的右部时形态要舒展。

横略上斜　折角勿大

了

| 了 | 了 | | 了 |
| 了 | 了 | | 了 |

横撇弯钩较小
竖钩偏右
"口"部靠上

阿

| 阿 | 阿 | | 阿 |

左上不封口
竖为垂露竖
"日"部居中

阳

| 阳 | 阳 | | 阳 |

撇画舒展
捺画变点
横撇弯钩较大

邻

| 邻 | 邻 | | 邻 |

横画平行等距
竖画下伸
左高右低

邦

| 邦 | 邦 | | 邦 |

撇画形长舒展
"日"部形窄
竖为悬针竖

都

| 都 | 都 | | 都 |

竖折折钩

竖折折钩由竖画、横画和竖钩组合而成。书写时两竖笔略向左倾斜，注意两个转折的角度。

竖笔略斜　折角略大

勺

| 勺 | 勺 | | 勺 |
| 勺 | 勺 | | 勺 |

上短下长
横笔平行等距
字形瘦长

弓

| 弓 | 弓 | | 弓 |

上竖写正
下竖内斜
末横左伸

与

| 与 | 与 | | 与 |

横折横短竖长
竖折折钩竖笔上短下长
横画左伸

马

| 马 | 马 | | 马 |

点画居中
竖折折钩竖短横长
上窄下宽

鸟

| 鸟 | 鸟 | | 鸟 |

上部形扁
下部形长
三竖斜度一致

骂

| 骂 | 骂 | | 骂 |

横折折撇

横折折撇书写时首横较斜，横折夹角较小，次横短，向右下斜，撇笔略弯，横撇夹角较大。

横笔上斜 ／ 撇笔弧度较大

横笔上斜 两撇方向不同 捺画舒展	及	及	及		及	
"口"部靠上 横笔向右上斜 捺画接撇上部	吸	吸	吸		吸	
撇折夹角大小不同 撇高捺低 捺画舒展	级	级	级		级	
平捺舒展 竖画直挺 内高外低	进	进	进		进	
平捺舒展 间距均匀 内高外低	廷	廷	廷		廷	

横折折折钩

横折折折钩的横笔略向上斜，三个转折的折角大小不同，整体上收下放。

折角大小不同 ／ 出钩较短

横笔上斜 撇画舒展 撇高钩低	乃	乃	乃		乃	
竖画居中 横笔上斜 竖高钩低	仍	仍	仍		仍	
横笔对正 提画左伸 竖钩直挺	扔	扔	扔		扔	
首撇居中 撇捺舒展 下部形窄	秀	秀	秀		秀	
撇画左伸 右部次横较长 两撇上短下长	杨	杨	杨		杨	

看讲解

两点水

两点水由右点和提画组成，点、提要互相呼应。两点水形态较小，位于左部偏上。

点画形小　整体较窄

冫

冫	冫	冫
冫	冫	冫

左部右齐
竖钩直挺
横撇不连竖钩

冰

冰	冰	冰

撇笔较长
撇、竖起笔位置对正
两点对称

冻

冻	冻	冻

左部靠上
竖笔内收
竖撇伸展

决

决	决	决

左部靠上
横笔等距
竖钩长直

净

净	净	净

两撇指向不同
斜钩舒展
点画靠外

减

减	减	减

三点水

三点水由右点和提画组成，三笔呈弧线分布，经常出现在左窄右宽的字中。

两点方向不同　弧形分布

氵

氵	氵	氵
氵	氵	氵

三点水呈弧形
竖画左斜
"工"部居中

江

江	江	江

两点方向不同
竖钩下伸
"口"部靠上

河

河	河	河

提画上斜
竖画交于两横中部
点画下压

法

法	法	法

左部三笔间距较大
首横较短
竖笔内斜

洒

洒	洒	洒

横笔等距
竖笔间距匀称
末横最长

温

温	温	温

看讲解

单人旁

单人旁由斜撇和竖画组成，竖画起笔于撇画中下部，整体形态窄长。

撇画略斜　竖画直挺

左竖起笔位置居中 竖笔内收 多横等距	但	但	但		但
撇长竖短 点竖对正 横画等距	住	住	住		住
撇长竖短 横画等距 两竖左高右低	作	作	作		作
首撇舒展 点、撇呼应 末横舒展	位	位	位		位
撇长竖短 次横舒展 "日"部形窄	借	借	借		借

双人旁

双人旁由斜撇和竖画组成，两撇上短下长，起笔位置对正，竖画形短。整体窄长。

两撇平行　竖画较短

两撇平行 横画上短下长 竖钩下伸	行	行	行		行
撇画上短下长 短横居中 末横最长	征	征	征		征
撇画上短下长 点竖对正 横画等距	往	往	往		往
两撇起笔位置对正 捺画舒展 竖钩与撇捺交点对正	徐	徐	徐		徐
竖提直挺 横折钩竖笔内收 横笔对正	彻	彻	彻		彻

看讲解

言字旁

言字旁由右点和横折提组成,点画常与提笔相对,横折提竖笔直挺,整体窄长。

点画形小 | 整体形窄

讠

| 讠 | 讠 | | 讠 |
| 讠 | 讠 | | 讠 |

点竖对正
短横接竖中部
末横较平

让

| 让 | 让 | | 让 |

横短竖长
竖画平分横画
左短右长

计

| 计 | 计 | | 计 |

点画靠右
撇捺盖下
竖弯钩收敛

论

| 论 | 论 | | 论 |

左部靠上
横画上短下长
竖画下伸

评

| 评 | 评 | | 评 |

上下齐平
中横舒展
"口"部形扁

语

| 语 | 语 | | 语 |

绞丝旁

绞丝旁由撇折和提画组成,两个撇折夹角不同,上大下小,整体形态窄长,笔画右齐。

撇折上大下小 | 右齐

纟

| 纟 | 纟 | | 纟 |
| 纟 | 纟 | | 纟 |

提画形短
横折钩横短竖长
点画靠上

约

| 约 | 约 | | 约 |

撇折上大下小
竖弯钩舒展
左窄右宽

纯

| 纯 | 纯 | | 纯 |

撇折角度不同
点画形长
右部上下对正

经

| 经 | 经 | | 经 |

左部右齐
点画居中
竖弯钩舒展

统

| 统 | 统 | | 统 |

横画上斜
斜钩伸展
左窄右宽

纸

| 纸 | 纸 | | 纸 |

看讲解

竖心旁

竖心旁由左点、右点和垂露竖组成，点画左低右高，左点不连竖画。整体窄长。

点画左低右高

忄
竖画略长

忄	忄		忄	
忄	忄		忄	

左点不连竖画
撇捺舒展
竖笔内收

恰

恰	恰		恰	

点画左长右短
撇画舒展
末点靠外

忧

忧	忧		忧	

竖画直挺
右部点画形长
竖笔内收

怡

怡	怡		怡	

竖画直挺
点画左低右高
上下齐平

快

快	快		快	

左点较直
撇捺盖下
上下对正

怪

怪	怪		怪	

提手旁

提手旁由横、竖钩、提组成，竖钩直挺，提画左伸，形态窄长，经常出现在左窄右宽的字中。

横画较短
扌
竖钩直挺

扌	扌		扌	
扌	扌		扌	

提画左伸
横折横短竖长
短横不连右竖

拍

拍	拍		拍	

提画居中
长横托上
撇捺伸展

换

换	换		换	

竖钩直挺
撇捺舒展
撇高竖低

挤

挤	挤		挤	

左部窄长
横折弯收敛
撇高捺低

投

投	投		投	

竖钩直长
右部两竖对正
左低右高

挂

挂	挂		挂	

看讲解

火字旁

火字旁由点、撇组成，首点和短撇左低右高，竖撇下伸，末点靠上，整体向右上斜。

火

竖撇较长
两点一线

撇画形长 ← 捺画变点 ← 左高右低 ←	灯			
左部靠上 ← 横画等距 ← 竖画下伸	炸			
左部上斜 ← 点画左低右高 ← 撇画左伸	炒			
"大"部居中 ← 捺画变点 ← 左窄右宽	烟			
横折钩起笔靠下 ← 竖弯钩伸展 ← 左窄右宽	炮			

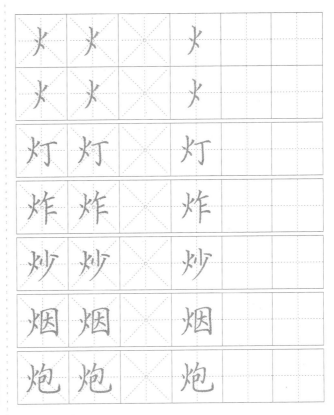

女字旁

女字旁由撇点、撇画和提画组成，撇画和提画左伸，撇点撇长点短，整体略斜。

女

撇笔略长
提画左伸

提画左伸 ← "又"不封口 ← 捺画舒展	奴			
提不出头 ← 横撇收敛 ← 横画靠上	好			
左部上斜 ← 横画平行 ← 竖画直挺	妹			
左部靠上 ← 左部右齐 ← 竖笔内收	妈			
左部右齐 ← 横笔上斜 ← 撇高钩低	奶			

看讲解

示字旁

示字旁由点画、横撇和竖画组成，首点靠右，横撇左伸，竖画略短，末点靠上。整体窄长。

点画偏右　撇笔略长　礻

| 礻 | 礻 | | 礻 |
| 礻 | 礻 | | 礻 |

点画偏右 <
竖画较短 <
两竖平行 <

礼

| 礼 | 礼 | | 礼 |

次点接竖 <
右竖居中 <
末横舒展 <

社

| 社 | 社 | | 社 |

撇长竖短 <
短横不连右竖 <
末横最长 <

祖

| 祖 | 祖 | | 祖 |

首点靠右 <
横画等距 <
竖画下伸 <

祥

| 祥 | 祥 | | 祥 |

横撇左伸 <
短横居中 <
末竖下伸 <

神

| 神 | 神 | | 神 |

衣字旁

衣字旁和示字旁形态相近，撇、点接于竖画上部，笔画右齐，整体窄长。

撇笔左伸　衤　右齐

| 衤 | 衤 | | 衤 |
| 衤 | 衤 | | 衤 |

撇长竖短 <
竖画平行 <
点画靠上 <

补

| 补 | 补 | | 补 |

左部右齐 <
竖钩靠右 <
点画靠上 <

衬

| 衬 | 衬 | | 衬 |

左部形窄 <
三撇间距匀称 <
末撇最长 <

衫

| 衫 | 衫 | | 衫 |

左窄右宽 <
右竖居中 <
短横居中 <

袖

| 袖 | 袖 | | 袖 |

左部右齐 <
两撇方向不同 <
捺画舒展 <

被

| 被 | 被 | | 被 |

看讲解

食字旁

食字旁由撇画、横钩和竖提组成，撇画略长，横钩收敛，竖提直挺。整体窄长。

撇画略长　竖提较小

饣	饣	○	饣		
饣	饣	○	饣		

两撇平行
长撇左伸
捺画舒展

饮

| 饮 | 饮 | ○ | 饮 | | |

横钩收敛
横画靠上
撇高竖低

饼

| 饼 | 饼 | ○ | 饼 | | |

竖提直挺
撇高捺低
捺画舒展

饭

| 饭 | 饭 | ○ | 饭 | | |

横钩收敛
竖弯钩舒展
左窄右宽

饱

| 饱 | 饱 | ○ | 饱 | | |

首撇较长
点画居中
竖画直挺

馆

| 馆 | 馆 | ○ | 馆 | | |

金字旁

金字旁由撇画、横画和竖提组成，横画平行上斜，竖提直挺。整体形窄。

横画上斜　竖提较小

钅	钅	○	钅		
钅	钅	○	钅		

左部右齐
横笔对正
竖钩直挺

钉

| 钉 | 钉 | ○ | 钉 | | |

左部横画平行等距
"口"部形扁
竖画下伸

钟

| 钟 | 钟 | ○ | 钟 | | |

左部下横左伸
右部两横形短
撇捺舒展

铁

| 铁 | 铁 | ○ | 铁 | | |

左部右齐
竖短钩长
被包靠上

铜

| 铜 | 铜 | ○ | 铜 | | |

撇画略长
右部中横舒展
"日"部形窄

错

| 错 | 错 | ○ | 错 | | |

看讲解

左耳刀

左耳刀由横撇弯钩和垂露竖组成。横撇弯钩形小收敛，竖画直挺，形态窄长。

阝 横撇弯钩较小 竖末垂露

际
横撇弯钩较小
横画上短下长
两点对称

阻
左竖直挺
横笔等距
末横舒展

阴
左上不封口
两横靠上
撇高钩低

阵
两竖左高右低
末竖较长
两竖平行

除
竖高钩低
长撇左伸
上下对正

右耳刀

右耳刀由横撇弯钩和竖画组成，横撇弯钩上收下展，竖画下伸。整体窄长，位置靠下。

阝 弯钩弧度较大 竖画较长

邮
竖画出头较长
横撇弯钩较大
末竖下伸

郊
撇低点高
左部上斜
左高右低

郑
两横平行
左部收笔撇低点高
右部靠下

郎
首点靠右
横笔等距
末竖悬针

郭
提画左伸
末竖直挺
左高右低

看讲解

单耳刀

单耳刀由横折钩和竖画组成，横折钩竖笔略向内收，竖画直长下伸，整体形态窄长，位置靠下。

竖画下伸　竖笔内收

卩

| 卩 | 卩 | | 卩 |
| 卩 | 卩 | | 卩 |

印
短横居中
横折钩竖笔内收
左高右低

| 印 | 印 | | 印 |

卯
首撇形短
撇高竖低
末竖悬针

| 卯 | 卯 | | 卯 |

却
横画左伸
横笔上斜
末竖下伸

| 却 | 却 | | 却 |

即
横笔等距
竖提直挺
竖画下伸

| 即 | 即 | | 即 |

卸
次横左伸
左部右齐
钩不连竖

| 卸 | 卸 | | 卸 |

立刀旁

立刀旁由短竖和竖钩组成，短竖位置居中，竖钩直挺。立刀旁经常出现在左宽右窄的字中。

短竖居中　竖钩直挺

刂

| 刂 | 刂 | | 刂 |
| 刂 | 刂 | | 刂 |

列
两撇平行
点画居中
短竖居中

| 列 | 列 | | 列 |

别
"口"部上斜
撇高钩低
竖钩挺拔

| 别 | 别 | | 别 |

利
横画左伸
捺画变点
竖钩下伸

| 利 | 利 | | 利 |

刷
撇画舒展
竖笔平行
右部形窄

| 刷 | 刷 | | 刷 |

削
横不连右
笔画斜齐
竖距均匀

| 削 | 削 | | 削 |

看讲解

三撇儿

三撇儿由三个撇画组成,前两撇短,末撇长,三撇间距匀称。整体略长,经常位于字的右部。

末撇最长 彡 间距均匀

彡	彡		彡		
彡	彡		彡		

横画靠上◄
竖画直挺◄
末撇左伸◄

形

形	形		形		

横画左伸◄
横折钩竖笔直挺◄
三撇平行◄

彤

彤	彤		彤		

首撇形短◄
横画左伸◄
末撇最长◄

彩

彩	彩		彩		

横画左伸◄
左高右低◄
末撇最长◄

影

影	影		影		

横画左伸◄
三撇等距◄
左长右短◄

彰

彰	彰		彰		

反文旁

反文旁由撇画、横画和捺画组成,首撇短,次撇长,横画收敛,捺画舒展。整体较宽。

横画靠下 捺画舒展

攵	攵		攵		
攵	攵		攵		

点、钩对正◄
撇高钩低◄
捺交于撇中部◄

放

放	放		放		

横笔上斜◄
横画起笔于撇画中下部◄
撇捺舒展◄

政

政	政		政		

竖画出头较长◄
"口"部上斜◄
捺画舒展◄

故

故	故		故		

撇低点高◄
左部上斜◄
捺画起笔于撇画末端◄

效

效	效		效		

横笔等距◄
撇画略带弧度◄
撇高捺低◄

致

致	致		致		

看讲解

宝盖

宝盖由点画和横钩组成，首点居中，次点居左，形似短竖，横钩的收放因字而异。整体宽扁。

宀

次点略直　出钩稍平

首点居中 横钩稍长 撇画形短	它
横钩舒展 横画收敛 点竖对正	宁
次点形长 点竖对正 撇捺舒展	宋
点画居中 横画上斜 竖弯钩伸展	完
点不连横 横不连右 末横舒展	宜

穴宝盖

穴宝盖和宝盖的形态相近，撇、点位置稍靠下。整体宽扁。

穴

首点居中　撇低点高

点竖对正 横钩舒展盖下 "工"部形扁	空
点、斜撇对正 横钩盖下 竖笔内收	穷
横钩出钩较平 横画等距 竖画下伸	窄
字头盖下 横笔平行 撇高钩低	穿
撇低点高 "口"部形扁 竖笔内收	窝

看讲解

草字头

草字头由横画、竖画组成，横画较长，竖画短，横画长度因字而异。

横画稍平　右竖略高

艹

艹	艹		艹		
艹	艹		艹		

横画覆下
横折钩竖笔内收
竖画下伸

节

| 节 | 节 | | 节 | | |

横画收敛
撇长竖短
竖弯钩伸展

花

| 花 | 花 | | 花 | | |

首横收敛
中横舒展
"口"部扁平

苦

| 苦 | 苦 | | 苦 | | |

首横最长
竖笔内收
短横居中

苗

| 苗 | 苗 | | 苗 | | |

首横收敛
下横舒展
竖画下伸

草

| 草 | 草 | | 草 | | |

竹字头

竹字头由撇画、横画和点画组成，撇长横短，左右对称，两部间距勿大。

撇画稍长　整体偏扁

竹

竹	竹		竹		
竹	竹		竹		

竹字头左右对称
下横舒展
竖画悬针

竿

| 竿 | 竿 | | 竿 | | |

竹字头略斜
撇捺舒展
横画略短

答

| 答 | 答 | | 答 | | |

竹字头上斜
竖笔内收
短竖居中

笛

| 笛 | 笛 | | 笛 | | |

竹字头呈斜势
长竖居中
撇捺舒展

策

| 策 | 策 | | 策 | | |

中横最长
竖钩偏右
点画靠上

等

| 等 | 等 | | 等 | | |

看讲解

病字头

病字头由点画、横画、撇画和提画组成，首点居中，横短撇长，被包围部分偏右。

撇画舒展

广

首点居中

广	广		广		
广	广		广		

首点居中
撇画舒展
竖短钩长

病

| 病 | 病 | | 病 | | |

点、提呼应
两撇方向不一
捺画舒展

疾

| 疾 | 疾 | | 疾 | | |

点不连横
撇捺舒展
三点对正

疼

| 疼 | 疼 | | 疼 | | |

横距均匀
横平竖直
被包偏右

症

| 症 | 症 | | 症 | | |

横短撇长
两横靠上
被包偏右

痛

| 痛 | 痛 | | 痛 | | |

虎字头

虎字头较为复杂，首竖与竖弯钩的竖笔对正，横钩收敛，撇画舒展，被包围部分略向外展。

两竖对正

虍

横钩收敛

| 虍 | 虍 | | 虍 | | |
| 虍 | 虍 | | 虍 | | |

竖画居中
竖弯钩收敛
横折弯钩舒展

虎

| 虎 | 虎 | | 虎 | | |

横钩上斜
撇画舒展
下部横画舒展

虐

| 虐 | 虐 | | 虐 | | |

竖笔对正
三点一线
"心"部偏右

虑

| 虑 | 虑 | | 虑 | | |

撇画舒展
点竖对正
捺画舒展

虔

| 虔 | 虔 | | 虔 | | |

竖笔对正
点低撇高
末横舒展

虚

| 虚 | 虚 | | 虚 | | |

看讲解

四点底

四点底由四个点画组成,首点为左点,另外三点为右点,中间两点较小,四点等距。

点距均匀 末点最大

灬	灬		灬		
灬	灬		灬		

竖长横短
"口"部形扁
点画等距

点	点	点		点		

点画变提
点画靠外
间距匀称

然	然	然		然		

横、提左伸
斜钩收敛
点距均匀

热	热	热		热		

两撇平行
竖钩直挺
中间两点形态较小

烈	烈	烈		烈		

"日"部形长
上部左窄右宽
四点等距

照	照	照		照		

心字底

心字底由点画和卧钩组成,三点呈斜线分布,卧钩的钩尖指向左上方,整体重心略靠右。

三点一线 出钩向左上

心	心		心		
心	心		心		

点低撇高
竖笔内收
三点一线

总	总	总		总		

首点居中
横画上斜
"心"部靠右

忘	忘	忘		忘		

短竖居中
"口"部形扁
上窄下宽

忠	忠	忠		忠		

短横居中
横笔等距
"心"部略偏右

思	思	思		思		

首点居中
横画上斜
三点一线

恋	恋	恋		恋		

看讲解

走 之

捺画舒展

横折折撇形小

走之由点画、横折折撇和平捺组成,点画位置靠右,平捺舒展托上,被包围部分高于包围部分。

之

| 之 | 之 | | 之 |
| 之 | 之 | | 之 |

竖笔内收
平捺舒展
内高外低

边

| 边 | 边 | | 边 |

点不接竖
撇低点高
平捺托上

还

| 还 | 还 | | 还 |

点画靠右
平捺托上
内部靠左

运

| 运 | 运 | | 运 |

平捺一波三折
两横平行
撇低点高

送

| 送 | 送 | | 送 |

点画偏右
竖画直挺
内高外低

速

| 速 | 速 | | 速 |

走字底

横画左伸

撇高捺低

走字底是走字的变形,两竖上下对正,中横左伸,撇短捺长,包围部分高于被包围部分。

走

| 走 | 走 | | 走 |
| 走 | 走 | | 走 |

横画左伸
撇短捺长
撇高点低

赵

| 赵 | 赵 | | 赵 |

横画平行
捺画舒展
外高内低

赶

| 赶 | 赶 | | 赶 |

横画左伸
撇短捺长
"己"部靠左

起

| 起 | 起 | | 起 |

竖画对正
撇高捺低
三撇平行

趁

| 趁 | 趁 | | 趁 |

斜钩舒展
点画偏右
横画等距

越

| 越 | 越 | | 越 |

区字框

区字框由横画和竖折组成,横画较短,竖折竖长横短,被包围部分略靠上。

上短下长　被包靠上

区
竖长横短
撇高点低
被包勿大

匹
竖折竖、横等长
"儿"部靠上
竖弯钩收敛

匠
末横略长
撇高竖低
竖画直挺

匡
横笔上短下长
横画等距
被包形小

医
左上不封口
底横略长
捺画变点

包字头

包字头由撇画和横折钩组成,撇画略短,横折钩竖笔略内收,被包围部分位置偏左。

被包靠左　折钩内收

包
首撇勿长
竖笔内收
竖弯钩舒展

句
首撇略短
竖笔较长
"口"部靠外

勺
撇画舒展
横短竖长
点画靠上

勾
横折钩横短竖长
撇折夹角较小
点画下压

匈
"凶"部左低右高
竖折横笔略长
被包偏左

看讲解

凶字框

凶字框由竖折和竖画组成，竖折竖短横长，末竖略长，尾部出头，被包围部分位置居中。

凵

被包居中 ← 竖画稍长 →

凵	凵	凵
凵	凵	凵

首横稍短 →
"田"部居中
末竖稍长 →

画

画	画	画

竖折竖短横长
末竖较长
被包居中

凶

凶	凶	凶

首横短，次横长
中竖稍长
末竖出头

击

击	击	击

竖钩直挺
中部收紧
竖折横笔略上凸

函

函	函	函

长横舒展盖下
横画等距
末竖较长

凿

凿	凿	凿

同字框

同字框由竖画和横折钩组成，左竖直挺，横折钩横短竖钩长，框形方正，被包围部分靠上。

门

被包靠上 ← 竖笔直挺

门	门	门
门	门	门

竖高钩低 →
内部靠上 →
横间等距 →

同

同	同	同

左短右长 →
被包靠上 →
两竖平行 →

冈

冈	冈	冈

左上不封口 →
竖短钩长 →
内部紧凑靠上 →

网

网	网	网

横折钩横短竖长 →
点、撇呼应 →
横笔上斜 →

冏

冏	冏	冏

撇高钩低 →
被包靠上 →
"口"部形扁 →

周

周	周	周

门字框

点画靠上　被包靠上

门字框由点画、竖画和横折钩组成,点画位置靠上,框形方正,被包围部分靠上。

门	门		门		
门	门		门		

点画最高 ◄
竖短竖钩长 ◄
"人"部靠上 ◄

闪	闪	闪		闪		

点画偏右 ◄
竖短竖钩长 ◄
"口"部靠上 ◄

问	问	问		问		

竖笔等距 ◄
被包部分竖画居中 ◄
捺画变点 ◄

闲	闲	闲		闲		

点画左右不连 ◄
横短竖笔长 ◄
内部横短钩长 ◄

闭	闭	闭		闭		

点画形小 ◄
横折钩形态直挺 ◄
"口"部竖笔内收 ◄

阅	阅	阅		阅		

国字框

被包居中　外框方正

国字框由竖画、横折(钩)和横画组成,左上可以不封口,被包围部分位置居中。

口	口		口		
口	口		口		

左竖短,右竖长 ◄
被包居中 ◄
横画等距 ◄

国	国	国		国		

外框方正 ◄
右竖稍长 ◄
捺画变点 ◄

因	因	因		因		

左上不封口 ◄
左高右低 ◄
内部居中 ◄

园	园	园		园		

左上不封口 ◄
外框横短竖长 ◄
横笔等距 ◄

围	围	围		围		

框形方正 ◄
"口"部竖笔内收 ◄
被包居中 ◄

固	固	固		固		

看讲解

横长竖短

横长竖短的字在书写中要注意笔画的主次关系。横画舒展时，竖画要收敛。

卫 — 横为主笔
竖画短直

中竖勿长
短横居中
末横最长

正

次横最长
两竖勿长
撇、点张开

共

草字头横长竖短
点画居中
捺画一波三折

芝

撇长竖短
横画舒展
中竖勿长

华

横笔等距
竖笔左低右高
短横不连右

甘

横短竖长

横短竖长的字在书写的时候横画要收敛，竖画要伸展，支撑字的形状，保证重心平稳。

丰 — 竖画居中
横画收敛

横画向右上斜
竖画位置偏右
横短竖长

斗

点撇呼应
横短竖长
左右对称

半

两横平行
长竖居中
撇高捺低

末

首横较短
"口"部形扁
长竖居中

束

竖笔内收
右竖下伸
"口"部靠上

叶

看讲解

横长撇短

横长撇短的字在书写的时候要注意横画舒展，撇画收敛，使笔画有主有次。

横画舒展　撇画形短

女

女	女		女		
女	女		女		

横长盖下 ←
撇画收敛 ←
点、钩对正 ←

方	方		方		

横长盖下 ←
撇短居中 ←
两竖平行 ←

页

页	页		页		

上部形窄 ←
横长托上 ←
撇高竖低 ←

异	异		异		

上部收敛 ←
横画舒展 ←
撇高点低 ←

妥	妥		妥		

撇高点低 ←
横长撇短 ←
竖画下伸 ←

希	希		希		

横短撇长

横短撇长的字在书写时撇画要舒展有力，横画要收敛避让，让字形平衡稳定。

横短上斜　撇画舒展

尤

尤	尤		尤		
尤	尤		尤		

首点居中 ←
横短上斜 ←
撇画舒展 ←

广	广		广		

首横写短 ←
撇画长直 ←
横画等距 ←

左	左		左		

横画平行 ←
撇捺伸展 ←
撇高捺低 ←

失	失		失		

两横上斜 ←
撇画出头较短 ←
撇捺舒展 ←

夹	夹		夹		

横短撇长 ←
竖画出头 ←
竖高钩低 ←

存	存		存		

看
讲
解

主笔突出

主笔就是字的主要笔画,书写时要将主笔写得舒展突出,显示字的精神。

横为主笔 **万** 折钩内收

横笔平行 竖笔内收 竖弯钩为主笔	**己**
竖为主笔 两竖内收 中竖下伸	**甲**
撇捺为主笔 捺画舒展 点画居中	**叉**
长横为主笔 短横平分中竖 笔画斜齐	**止**
横画上斜 斜钩为主笔 左短右长	**代**

斜字不倒

一些主要笔画为斜向笔画的字在书写时要注意整体的平衡,保持重心稳定,形斜字不倒。

斜钩伸展 **戈** 稳定重心

两撇平行 点画位置靠上 形斜字正	**夕**
中竖写正 两点左低右高 撇画舒展	**少**
撇折起笔对正 末撇舒展 上收下放	**乡**
首点居中 横画平行 撇画伸展	**产**
短竖居中 竖笔内收 撇画伸展	**卢**

布白均匀

布白均匀指的是在书写时要注意笔画的间距，笔画之间的间隙分布要匀称。

亘

多横等距
末横最长

亘	亘		亘		
亘	亘		亘		

竖折横笔末端下按
两点对齐
中横最长

母

母	母		母		

竖笔内收
下横舒展
撇、点对称

典

典	典		典		

横笔等距
撇画舒展
"口"部形扁

君

君	君		君		

点画最高
内部对称
竖居中线

闹

闹	闹		闹		

外框横短竖长
竖笔平行
被包居中

困

困	困		困		

中宫收紧

中宫就是字的中心，书写时中心笔画要收敛聚拢，外部笔画要舒展外放。

内部紧凑
外部舒展

商	商		商		
商	商		商		

竖钩直挺
中部内聚
点画靠外

求	求		求		

短横平行等距
横撇上斜
弯钩向下伸展

承	承		承		

"口"部向右上斜
斜钩伸展
点画靠外

战	战		战		

竖画居中
撇捺舒展
中部收紧

乘	乘		乘		

横笔等距
斜钩舒展
点画靠外

载	载		载		

看讲解

首点居中

一些字或部件的首笔为点画时,点画应居中书写,保持字或部件的重心稳定。

立 ← 首点居中 / 末横伸展

立	立		立	
立	立		立	

点不连横 ←
横钩收敛 ←
撇短捺长 ←

穴

穴	穴		穴	

横画舒展 ←
撇折上小下大 ←
末点下压 ←

玄

玄	玄		玄	

横长覆下 ←
点竖对正 ←
两点左短右长 ←

京

京	京		京	

横钩略短 ←
横画舒展 ←
点末下按 ←

安

安	安		安	

点画居中 ←
撇画舒展 ←
被包靠上 ←

庄

庄	庄		庄	

中竖直对

在一些字或部件中,上、下部都有居中的竖画时,两竖应该对正,保持字的平衡。

卓 ← 两竖对正 / 横平竖直

卓	卓		卓	
卓	卓		卓	

次横最长 ←
横画平行 ←
两竖对正 ←

幸

幸	幸		幸	

横画等距 ←
两竖对正 ←
撇高捺低 ←

走

走	走		走	

两竖对正 ←
"口"部收敛 ←
末横舒展 ←

堂

堂	堂		堂	

两竖对正 ←
横钩盖下 ←
"口"部扁小 ←

常

常	常		常	

两竖对正 ←
短横居中 ←
撇捺舒展 ←

桌

桌	桌		桌	

看讲解

点多求变

一些字中会出现多个点画，书写时点画应在大小、位置上有一定的区别，使字生动有神。

兴 横画舒展 点形各异

| 兴 | 兴 | 兴 |
| 兴 | 兴 | 兴 |

三点水呈弧形
右部两点左低右高
撇画向左伸展

沙 | 沙 | 沙 | 沙 |

竖画居中
四点等距
中间两点较小

杰 | 杰 | 杰 | 杰 |

横笔等距
斜钩伸展
三点一线

感 | 感 | 感 | 感 |

多点各异
竖笔等距
末竖下伸

洲 | 洲 | 洲 | 洲 |

首点居中
撇高竖低
横画等距

痒 | 痒 | 痒 | 痒 |

多撇参差

一个字中出现多个撇画时，注意撇画要在长度和角度上有一定的差异，让字显得更有层次感。

匆 长短各异 字底偏右

| 匆 | 匆 | 匆 |
| 匆 | 匆 | 匆 |

"口"部形扁
撇画长短各异
捺画伸展

象 | 象 | 象 | 象 |

横画等距
竖画居中
撇画指向不一

聚 | 聚 | 聚 | 聚 |

撇画指向不一
弯钩前段弧度较大
捺画舒展

狐 | 狐 | 狐 | 狐 |

中竖最短
撇捺舒展
末撇左伸

修 | 修 | 修 | 修 |

横、撇左伸
撇画长短不一
末点靠上

移 | 移 | 移 | 移 |

看
讲
解

竖笔等距

一个字中有多个竖向笔画时,竖笔的间距大致相同,使笔画分布匀称。

撇画靠左 血 间距均匀

血	血		血	
血	血		血	

竖笔内斜
短横不连左右
竖笔等距
曲

| 曲 | 曲 | | 曲 | |

点、撇呼应
竖笔等距
竖钩直挺
前

| 前 | 前 | | 前 | |

横画收敛
横钩伸展
竖笔等距
带

| 带 | 带 | | 带 | |

横画左伸
竖笔等距
左高右低
期

| 期 | 期 | | 期 | |

撇捺舒展
短横靠上
竖笔等距
俞

| 俞 | 俞 | | 俞 | |

横笔等距

横笔等距是指字中有多个横向笔画出现时,横画间距大致相等,使笔画分布均匀。

横笔等距 五 竖笔平行

五	五		五	
五	五		五	

竖画居中
末横舒展
横笔等距
王

| 王 | 王 | | 王 | |

上竖略斜
横笔等距
末横舒展托上
直

| 直 | 直 | | 直 | |

横笔等距
竖画居中,平分横画
竖高钩低
青

| 青 | 青 | | 青 | |

横笔等距
撇捺舒展盖下
上下对正
奉

| 奉 | 奉 | | 奉 | |

"口"部形扁
多横等距
竖钩居中
事

| 事 | 事 | | 事 | |

看讲解

左窄右宽

左窄右宽的字在书写时注意左部横向笔画要收敛，右部横向笔画要舒展。

形小收敛 次 撇捺舒展

次	次	次
次	次	次

三点水呈弧形 →
横钩收敛 →
横折弯钩伸展 →

沉

沉	沉	沉

提画左伸 →
横短竖长 →
左高右低 →

抖

抖	抖	抖

左点不连竖画 →
右竖略出头 →
撇高点低 →

怀

怀	怀	怀

撇高竖低 →
横画收敛 →
竖画下伸 →

师

师	师	师

点画靠右 →
短横居中 →
左窄右宽 →

证

证	证	证

左宽右窄

左宽右窄的字在书写时注意左部笔画要略平，右部横向笔画要收敛，左放右收。

横笔等距 引 竖画直挺

引	引	引
引	引	引

两撇平行 →
竖画直挺 →
点画稍靠上 →

外

外	外	外

横笔上斜 →
左部右齐 →
竖钩直挺 →

到

到	到	到

撇画舒展 →
"口"部扁平 →
竖钩下伸 →

剧

剧	剧	剧

横画左伸 →
横撇弯钩上小下大 →
竖画下伸 →

部

部	部	部

横画左伸 →
竖钩直挺 →
左短右长 →

刮

刮	刮	刮

看讲解

左长右短

左长右短的字一般左部纵展。右部笔画较少,竖笔受限,形短居中或靠下。

仁 撇长竖短 居中

横画左伸
左部右齐
"口"部居中

和

横画平行
捺画变点
"口"部居中

知

竖钩直挺
"立"部居中
末横稍长

拉

左竖下伸
右竖稍短
右部居中

壮

竖画直挺
被包居中
末竖出头

恼

左短右长

左短右长的字左部笔画较少,右部有纵向伸展笔画。左部位置居中或靠上。

冷 形小靠上 撇捺舒展

"口"部靠上
横画上斜
撇捺舒展

咬

撇长竖短
首横短小
捺画伸展

使

"日"部形窄
横画等距
左部居中

昨

点画位置居中
撇画左伸
竖弯钩伸展

观

"山"部上斜
竖撇起笔较高
撇捺舒展

峡

看讲解

斜抱穿插

左右结构里,两部的横向笔画在书写时要注意斜向穿插,使字显得更紧凑。

妙
撇画左伸
提画左伸

妙　妙　妙
妙　妙　妙

提画上斜
撇高竖低
左部靠上

娇

娇　娇　娇

撇折上大下小
撇捺舒展盖下
"口"部收敛

络

络　络　络

左撇直长
左横向右穿插
右撇向左穿插

教

教　教　教

左横向右穿插
竖弯钩舒展
右撇向左穿插

就

就　就　就

横笔等距
撇画收敛
左高右低

勤

勤　勤　勤

对等平分

左右结构中,两部宽度相近时,左右部对等平分。两部要注意避让与穿插。

积
右齐
两竖内收

积　积　积
积　积　积

横笔上斜
点竖对正
撇高点低

预

预　预　预

竖笔等距
竖钩下伸
点画靠上

耐

耐　耐　耐

竖长横短
末竖起笔于横中
左高右低

断

断　断　断

提画左伸
竖笔内收
左右等宽

船

船　船　船

首撇较平
横、提左伸
竖笔直挺

乳

乳　乳　乳

看讲解

上收下展

上收下展的字上部要收紧，为下部留出空间，下部要舒展，托住上部，稳定字形。

首横收敛　若　次横舒展

捺缩为点
竖居中线　类
撇捺舒展

左竖短,右竖长
横笔上斜　览
竖弯钩舒展

上部形扁
长横托上　耍
底部齐平

"日"部形扁
点、撇不连竖　显
末横舒展

上部形扁
横画靠上　桨
撇捺舒展

上展下收

上展下收的字上部要写得舒展洒脱，下部要写得收敛平稳，使整个字张弛有度。

撇捺盖下　全　上下对正

横画写短
撇捺伸展　奋
"田"部上靠

撇捺盖下
撇低点高　爷
竖画下伸

横画等距
撇捺盖下　春
"日"部上靠

点画靠上
撇捺盖下　登
"口"部收敛

撇捺舒展
横不连右　脊
竖短钩长

看讲解

上正下斜

上正下斜的字，上部要端正平直，下部虽取斜势但是重心平稳，斜而不倒。

横画稍长　撇画略弯　芦

上下对正
撇笔舒展
点画靠上
岁

中横略长
左点靠外
撇画不超过中横
步

两竖对正
横笔平行
撇画舒展
声

"日"部写窄
竖笔内收
撇画参差
易

点竖对正
横笔等距
横折钩竖笔内收
勇

上斜下正

上斜下正的字，上部虽斜，但重心不倒，以斜势呼应下部；下部要端正，随上部调整大小与位置。

撇画左伸　形态略扁　名

撇画舒展
竖笔内斜
撇高钩低
岁

横、撇斜度大致相当
斜钩下伸
竖弯钩舒展
尧

斜钩舒展
竖笔内收
末横舒展
盏

斜钩下伸
点画靠外
末横收敛
盛

两点方向不一
撇画舒展
"目"部形窄
省

看讲解

上长下短

上长下短的字上部纵向笔画直挺舒展，下部纵向笔画收敛或笔画间距缩小以稳定字的重心。

上部形窄　下部形扁

盘

盘	盘		盘		
盘	盘		盘		

提画左伸
竖弯钩收敛
长横托上

此

| 此 | 此 | | 此 | | |

提画左伸
斜钩舒展
"土"部形扁

垫

| 垫 | 垫 | | 垫 | | |

首横收敛
撇捺舒展
"口"部扁方

杏

| 杏 | 杏 | | 杏 | | |

横短撇长
捺画舒展
"口"部扁方

唇

| 唇 | 唇 | | 唇 | | |

竖提直挺
上部形窄
下部偏右

恳

| 恳 | 恳 | | 恳 | | |

上短下长

上短下长的字上部纵向笔画收敛以突出下部，下部舒展以托住上部，稳定字形。

上部形窄　撇画舒展

岩

岩	岩		岩		
岩	岩		岩		

"口"部收敛
点画下压
撇高点低

员

| 员 | 员 | | 员 | | |

首横收敛
竖居中线
撇捺舒展

菜

| 菜 | 菜 | | 菜 | | |

竹字头略斜
短撇较平
撇捺舒展

笑

| 笑 | 笑 | | 笑 | | |

上部形扁
点竖直对
竖钩直挺

罚

| 罚 | 罚 | | 罚 | | |

竖画平行
捺画右伸
上宽下窄

贤

| 贤 | 贤 | | 贤 | | |

看讲解

两部同形

两部同形分为上下同形和左右同形，两部同形常见的规律是上小下大、左小右大。

呂 上窄下宽
竖笔内收

| 吕 | 吕 | | 吕 | | |
| 吕 | 吕 | | 吕 | | |

两口对正
中横托上
竖钩下伸

哥

| 哥 | 哥 | | 哥 | | |

撇画长短不一
末点靠上
上小下大

多

| 多 | 多 | | 多 | | |

横笔对正
捺缩为点
右捺舒展

双

| 双 | 双 | | 双 | | |

横笔对正
竖钩直挺
左高右低

朋

| 朋 | 朋 | | 朋 | | |

上部齐平
横折钩竖笔直挺
左高右低

羽

| 羽 | 羽 | | 羽 | | |

三部呼应

由三部分组成的字在书写时注意各部分间要互相呼应，有收有放，有宽有窄。

晶 字呈三角形
上短下长

| 晶 | 晶 | | 晶 | | |
| 晶 | 晶 | | 晶 | | |

左下部横、撇左伸
竖画平行
末捺舒展

森

| 森 | 森 | | 森 | | |

三点水呈弧形
中部靠上
右部靠下

湖

| 湖 | 湖 | | 湖 | | |

左部靠上
右部靠下
左右宽中间窄

聊

| 聊 | 聊 | | 聊 | | |

"日"部形窄
横长托上
上中窄下部宽

宴

| 宴 | 宴 | | 宴 | | |

"口"部收紧
上下宽中间窄
上中下对正

竞

| 竞 | 竞 | | 竞 | | |